基頓·克萊曼—著

江世琳—譯

Gidon Kremer

Briefe an eine junge Pianistin

寫· 青年藝術家
給· 的信

目錄 Contents

序・給華文讀者

　　我非常高興，我所寫的音樂創作文章終於可以呈現給華文讀者。

　　我曾多次造訪台灣與中國，當地觀眾對我展現的關注和熱情，每每令我驚艷無比。

　　橫貫當今的音樂世界，我的著作可視為適合年輕音樂家和愛樂者的「指南」。

　　在目前我們所存在的時空裡，音樂市場充斥著以「娛樂」為主的潮流；很多人都認為，演藝品質優劣的主要因素取決於票房的好壞。所幸，這是錯誤的想法。

　　年輕優秀的演奏家隨處可見──特別是在亞洲──他們皆能令大眾印象深刻，卻鮮少能表達出音樂的重要性。

　　在書中所有對各個大師的深入見解，都是我個人長年的經歷。希望這些能帶給讀者一個另類的、更加批判的和更加細膩的態度，來面對我們都深愛的領域──音樂。

不過，這並非意味著我是「全知者」。最重要的部分是在於每一個人——每個音樂家、表演者或是非表演者都能「自行」發展出辨識真實或虛假（仿冒）的反應能力。

　　希望讀者從我這本書裡所領悟到的，不會少於聽眾從我音樂中所聆聽到的。

　　從學習中獲得喜悅——透過音樂的能量使你的生活更幸福，豐富你的人生經驗和深化你的人格。

　　「區別」則是讓你更容易理解這一切的關鍵詞。不要讓商業界或它的擁護者，統治你自己的品味和觀念。

 敬上。

「名望並非美事，
它無法讓我們展翅高飛。」

—— 鮑里斯·巴斯特納克 Boris Pasternak

寫給青年藝術家的信

Briefe
an eine junge
Pianistin

1

第一封信 　　　●

2010 年 5 月 　●

親愛的奧蕾麗亞！

　　自從我們上次的音樂會之後，我的思緒就不停地在您和您的藝術生涯上轉著。從我們於克隆貝爾格（Kronberg）談話後至今，我已經累積了許多感想，仍需毫無保留地與您分享。

　　我將自己看作是您的藝術指導者，而每個指導者都希望別人聽從他。即使是我，也同樣希望您會聽從我的。在這點上，不論是您在坐於鋼琴前同台演出時，或是在我們喝茶討論「人生大計」時，您一直做得很好。我並不想要您的更多關注，只要您尊敬我就夠了。我的期望如此微薄，正是因為您自己已經多次表明對我的尊敬了，我在此告訴您，我也同樣地尊敬您——這就是建立我們彼此互動的良好基礎。

　　即使我打算孜孜矻矻地給您可能有助益、但並非必要的指導，我仍不想給您壓力。套句別人的話：每個人都必須走自己的路、犯錯和獲得成就，這點我太清楚了——而且也說過好幾次。只是，一旦某個人在尋找**自己的**路時，所有來自家長、教師、經紀人、同行、朋友和愛人的建言與「保護機制」，無論

是出於熱情還是「固執」，都必須要退居幕後。

不過，一個人的路若是由上述人士為他鋪好的，情況就完全不同了。成見、情感、虛榮和誘惑，抑或軟弱的個性都有可能在不知不覺中造成作用。在這樣一個各方角力的拉扯裡，人們會藉著抱持「自己走的是一條獨特的路」的信念，來肯定和強化自己，卻不明白基本上他所做的只是模仿，或者說他只是一個由模仿而來的變體，於此也可能導致失敗。

失敗當然是一個強烈的說法，但我認為這種失敗完全是有可能的——即使有強勢的推銷而獲得外在的成功、即使有人協商爭取到更高額的出場費、即使得到無以計數的讚美，以及得到眾多所有可能的資源來成就自己的計畫和想法……

所有以創造盛名為目的舉動，在我們的「職業」中意味著演出機會增多，以及同行、樂團、經紀人和音樂節對您的興趣增加。您所擁有的天賦將自然而然地跟這些人的某些期望聯結在一起，便會隨到之處盡是仰慕。

親愛的後輩！您有非常多的機會，而您也必須決定要如何選擇。有些人會對您和您的演出著迷，就像我或者其他友

人一般；也會有些人只想利用您來裝飾自己，還會有一些人想將您包裝成商品——那銷路一定很好。接著，豪華客機和郵輪就會成為您的交通工具，而國際舞台和其幕後的虛假世界之門也將為您大開。也難怪您會很難抗拒這種誘惑。穿越這些門到各個熱門地點尋覓自己應有的地位，這是個無比的誘惑——只不過這些地方大都是冰冷且不舒適的。

我可想見您的回應：

「假如我相當炙手可熱，眾人都企盼我的才華，而我又有興趣用音樂表達我自己，為什麼我還要小看自己的成就？」

若是這樣，您將會一腳踏進這個國際馬戲團裡，扮演登台賣藝的角色。

我的火車正駛進慕尼黑。近四十五年前我在這經歷了我人生的轉捩點。那時我以一個新人的身分，冒險演奏安東·魏本（Anton Webern）的作品當安可曲⋯⋯這不一定合觀眾的胃口，但我在當時便已經知道要堅持「自己的」風格和價值。在魏本的作品中我發覺一些讓我一生都著迷的——沒有「多餘」音符的世界（天啊！在我生命中——在浪漫大師時期和現

代亦然——我竟演奏過多少「沒必要的音符」！）。魏本表述的內涵是如此讓人折服，這是許多作曲家做不到的（無論是來自哪個時期或是屬於哪個「學派」）。僅需少量的音符——就像舒伯特（Franz Schubert）、阿福‧帕特（Arvo Pärt）或是基亞‧康奇里（Giya Kancheli）——即可表達高深的意境！高技巧的安可曲反而不見得總會獲得好評。若因此而激起火花，將令人更加愉悅。

偶爾要勇於行事，演奏一首對您來說是重要的作品，而不是用「《鬼火》練習曲」[1] 來引起觀眾狂熱！相信我，演奏一些令人意外的作品，會是很值得的。

稍後有個已排定的預演，我必須專心準備了。

誠心祝福

您的

1　「《鬼火》練習曲」：法蘭茲‧李斯特降 B 大調超技練習曲《鬼火》，Transcendental Étude No.5 in B-flat "Feux follets"

2

第二封信
2010 年 6 月

親愛的奧蕾麗亞!

　　讓我延續上次的話題:您是個一眼就可以看出的優秀人才。對於將會成為一個知名藝術家的事實,您必然會有欣喜的反應,也許還可以大聲地感嘆:「我好興奮喔!」不用懷疑,您正在成功的梯子上步步前進,這在我們上回的共同演出裡便已可見到了。但是當您用簡訊傳給我「太棒了!」這幾個字之後,我只會聯想到「喔,真好啊!」——這正是在說您的反應。

　　正因為您有迅速的學習能力,您對所有的事情都很明瞭,所以您試著靜觀其變;即便您有著不凡的直覺,但您過於缺乏經驗,使得您的職業生涯更顯**容易預測**。這個說法一定會讓您感到驚訝,也許會問我:

　　「為什麼會這樣?」

　　請讓我解釋給您聽。您就像個想像力豐富的孩子期待著玩具一般,期待自己獲得成就。但就是這個非到手不可的渴望,讓我看到無法避免的危險——不是我要嘲諷或自

以為是，希望您見諒。我說的「容易預測」是以偏概全；您
決定不論幾場音樂會邀約都要前往演出、要和名家同台表
演或是錄音，以及努力尋找有影響力的經紀公司，這樣的
決定令我深感不安。這一切將不僅僅決定您的道路，更會
決定這條路的未來。

　　您就像在童話裡站在十字路口的情況一般，有三個選
擇：「走右邊會失去你的馬兒，走左邊會喪失你的頭腦，而
直走你將保持不變。」在這時候我會很想當您的「心靈長老」
[2]，在您耳畔低語著選哪條路才好——您記得杜斯妥也夫斯
基（Fyodor Dostoyevsky）的《卡拉馬助夫兄弟們》（The
Brothers Karamazov）吧？即使我們追求獨立的理念屹立
不搖，我們還是需要一位大師或是某個可以指引我們的人。

　　然而問題是：究竟您會接受建議，還是您先前的疑問
只是表達無奈？您肯定會想起一位我們都崇敬的表率，鋼
琴女王瑪莎·阿格麗希（Martha Argerich），她時常在提
問題（要用哪架鋼琴？要彈哪首曲子？誰用什麼方式彈過什
麼曲子？誰和誰一同編出什麼作品？）。事實上她很少聽別

人的演奏，只相信直覺和自己的意願或是⋯⋯跟別人做的完全相反。也許您看得出這當中的一些性格特徵？您現在一定微笑想著：

「那樣有什麼不好嗎？若是心中有一股不受他人看法影響的力量，不是一件好事嗎？」

當然我也是支持您力求獨立的意願。但若是您或其他人（甚至我們仰慕的「女王」也一樣），目光短淺、毫無遠見地做出抉擇呢？短視只是對後果視而不見的藉口。假設您要穿越一條交通繁忙的馬路，雖然您知道眼鏡還留在廚房的桌上，但就是相信您的視力、忽略了危險。您把自己交給守護天使，但是它可能正忙得不可開交呢⋯⋯而一位關心您的人不是應該牽著您的手、帶您安全地走到對街？

請相信我，親愛的摯友！每個童話所要講的，不僅僅都是做些小決定的故事而已，而是要告訴大家：

「我必須嘗試看看。」

在渺小的背後往往是浩瀚、在細節的背後往往是宏觀，這些強調的是「犯錯」的權利；每個人都必須經由犯錯才能有

所學，對於那些犯過很多錯誤的人而言（包含我在內），是很難站在一旁袖手旁觀的。這是許多家長都熟悉的道理，也許您的父母親也是。

可惜我現在必須停筆，開始思考我的工作了。今天我的思緒（手指也是）又再度圍繞在羅伯特・舒曼（Robert Schumann）小提琴作品的神秘世界當中，這是我很喜歡演奏的曲子。而且它們證明了，朋友也是會出錯的。我必須想到舒曼的太太克拉拉・威克（Clara Wieck）和他的朋友約翰・布拉姆斯（Johannes Brahms），他們認為舒曼的作品軟弱無力，還將其作品隱藏了百年之久，這實在太沒道理了，一點都不能稱為「朋友之間的義舉」！倒是像一種短視，或是他們本身根本不知為何如此。這些真是完全以個人風格寫出來的完美作品——風格可以透露許多訊息，不是嗎？所幸這些作品仍然得以公諸於世。

一部樂曲——由作曲家在沉思中所截獲的音符，一點一滴地組成。演奏者必須傳承樂曲的豐富情感，讓聽眾如獲至寶。我希望您的力量勝過周遭的環境、誘惑以及我的建議。

請保重，亦請勿輕易放棄！

您的

2　「心靈長老」係指俄國東正教修道院的長老，其既給予心靈建議，也是生命良師。在杜斯妥也
　　夫斯基的《卡拉馬助夫兄弟們》，心靈長老佐西馬扮演一個極重要的角色。

3

第三封信 ●

2010 年 7 月 ●

獻給我的摯友!

當神奇的小提琴家塔蒂安娜‧葛林丹可（Tatiana Grindenko）又說了：「好，我來跨界吧!」就會讓我相當開心，她的意思正是我現在正要**嘗試**的。

您總是天真、優雅，有時甚至以生意人的腦筋**嘗試**計算著所有一切。您一直計算著不願被他人操控。您看來是那麼地自在，實際上（其實這也是嘗試的一種）卻深陷在想要更加優異的欲望中。

無論是由哪一位經紀人來代表您的權益，其實都沒什麼意義。雅克（Jacques）的為人對我（也對您）來說是很有親和力的。這很重要，因為這也是一種保障──演出仲介是可以成為藝術界和藝術家的好友的，不過，就純粹的專業角度來看，**每個人**都可以勝任自己的工作。

從東尼[3]（Tony）到索尼（Sony）只不過是些微的差距而已，為什麼？很簡單，因為**任何一項**代理事務的目標都和您本身的相符合。您總是努力嘗試著要使眾人對您的高超技巧感

到驚艷，其實這易如反掌。我們的雅克真是個可靠的「小而巧銀行」，雖沒有提供優渥的紅利、卻也不會讓您的投資失利，因為他不會為了追求高額紅利，遂行冒險的投資。

若要將外界對您的興趣轉化成一個簡單的公式，或是您仍認為這應該是「跨界」，則對於藝術家和代理人（當然也包含觀眾）而言，我們可得到一個簡單的分母，此即：誰比較擅於推銷（自己），就一定是、或堪稱是更勝一籌。

但我們每個人都會因此而**更優異**嗎？

接下來的這個問題，我們已經討論過好幾次了：一位藝術家會因受人批判、獲得如雷的掌聲，或不斷地登場，而顯得更不可或缺——抑或，大量的登台演出和正面評價就可以代表完全不同的意涵？究竟每個人、當然也包含每一位藝術家，在設定目標時最重要的準則在哪？ ——或這真是最重要的嗎？

可惜答案沒有我們期望的那樣簡單，甚至相當困難。在這個市場上有太多的假鈔流通著。就是因為如此，加上膺品充斥、而且還受到觀眾認同的現況，就因為毫不起眼的小首飾也可被當作閃閃動人的寶石，使得我們無知地受到偽造者的禁錮。而

我們也在不知不覺中，成了眾人們的娛樂。當今除了娛樂之外，其他的都已不受重視。您可知悉，我個人時常感受到，面對我的觀眾根本是錯誤的一群人……當我演奏古拜杜莉娜（Sofia Gubaidulina）、戴辛尼科夫（Leonid Desyatnikov）、拉斯卡托夫（Alexander Raskatov）、克辛尼（Victor Kissine）、席威斯特洛夫（Valentin Silvestrov）等（在此僅簡述幾位）作曲家的作品時，總是會聽到：「真是有趣！」如此又多了一群不會對現代樂曲感到排斥的觀眾。但是同一群觀眾欣賞經典的古典音樂作品時又會有什麼反應呢？清楚地呈現一首樂曲，或是模仿某位大師對於樂曲的詮釋，總是比精心安排過的、複雜的、赤裸表達的演奏方式，更容易獲得觀眾的接受。任性的詮釋方式，通常也較容易被歸類為異類，或被視為一知半解。伯恩斯坦（Leonard Bernstein）在指揮時，即便他與音樂融為一體，也讓整個樂團和觀眾一同倘佯在樂曲的世界裡，卻也不時受到保守派人士的抨擊，更被許多人視為一個「演員」。「音樂專家」和某些評論家基本上都不歡迎太過於豐富的情感。觀眾們是從音樂會的評論家**學到**這類的距離感，即使他們——不論是

否真的——完全地陶醉在音樂當中。而勇於站在鎂光燈前的音樂家，則會遭遇兩種極端的反應：「音樂專家」的冷淡回應和「大眾」的表面熱情。這是每一位藝術家都要面對的情況。不過，藝術界的市場這兩個區塊都要兼顧。唯有觀眾的起立鼓掌和被評論家稱為「表現優異」，才有機會衝高銷售量——這才是最終目的。這難道就是阿圖爾‧施納貝爾（Artur Schnabel）所言的：「可惜的是，觀眾在表現不佳的音樂會後，竟然還鼓掌？」

也難怪在團體討論時會越來越少提及音樂的背後意涵和演奏風格，反而只在說明誰該如何演奏或該穿什麼樣的服飾。評論家也會想要自己的評論被讀到呀！因此，現代音樂的立足空間也不意外地越來越狹隘——它太過於「複雜」、「矛盾」。它應該留在同好的小圈圈裡，因為它還需要更多時間讓自己「更成熟點」，除非是一代宗師所作的樂曲，這時又不得對這位大師的樂曲提出任何質疑了。摩利西歐‧卡格爾（Mauricio Kagel）曾有一句名言：「作曲家是為了作曲家而作曲！」我必須承認：這類曲目確實讓我不知如何是好。

言簡意賅——我一直跳不出高加索的灰闌 4，即使我的優

異表現應該受到讚揚——不論認同與否,但實際上我追求的
是作曲家所要表達的意境,這就使我對於演奏產生了疏離感。
不但如此,主辦者的忽視和聽眾缺乏敞開心胸的意願,再加
上記者對於「一場演出」膚淺的描述,使得演奏家沒有多餘空
間來表達這樣的意境。所幸我在前蘇聯的各個國家、或者最
近造訪過的古巴,都沒有遭遇此等現象——這些地區充斥著
對資訊的飢渴,極權政府在平日限制人民對於資訊的汲取,
僅讓他們透過音樂去尋找自由。此外,我在音樂聖地洛肯豪斯
[5](Lockenhaus)也未曾遇過排斥的狀況,因為這裡近三十年
來都是將音樂的演奏本身、而非票房好壞視為核心任務。甚
至數千名以上的觀眾還會積極地參與,細心地聆聽他們耳熟
能詳或未曾接觸過的樂曲。

　　此等與知名藝術家(在此要特別提及路易吉·諾諾,Luigi
Nono,和尼古勞斯·哈農庫特,Nikolaus Harnoncourt)的
合作經驗,造就了我挑剔的個性。因此讓我時常在掉入陷阱
之前能夠懸崖勒馬。也讓我時常慎重地思考,為何我要去參
加不熟悉、而且還有名家——不論老少——伴隨著企業「商標」

一同登台的節慶。難道音樂就此能大勝？為何我會有這種不信任感？只因我看透了其中的策略。但是那些年輕、毫無經驗的音樂家，不善深思的他們，究竟是否了解其所作所為對於將來與後果有何影響？所幸的是，在音樂世界的天空中，總還是會有些閃亮的星星，其中也有些是具有創造力的。我的理念正是要傳達給這些未來之星。

在這群閃亮的星星中，當然有時候也需要像郎朗般的天分。音樂市場是需要靠他和其他優秀的表演者——例如安娜・涅翠科（Anna Netrebko）和羅蘭・費亞松（Rolando Villazón）——共同努力創造的。而演奏生涯中、甚至是一生的關鍵，則是如何推銷自己高超能力的訣竅。僅有少數人能意識到功成名就之時、自己的靈魂亦將隨之出賣。我對此現象感到十分惶恐。

今天就以這個令人省思的內容作為結尾吧。

您的

3　「東尼獎」（Tony Award）的全名為「安東妮特‧裴利獎」，是美國的一種劇場獎項，由美國戲
　　劇聯盟贊助，並自一九四七年起年年舉辦頒獎典禮。此等殊榮被視為戲劇界（包含音樂劇）的
　　「奧斯卡金像獎」。

4　典故出自於《高加索灰闌記》（The Caucasian Chalk Circle），劇作家布萊希特（Bertolt
　　Brecht）於一九四四／一九四五年所出的作品，內容改寫自「所羅門斷子」的典故，描述孤苦農
　　婦在戰亂中撿到了被貴族棄養的孩子，歷經苦難，在官司上勝過有血緣的貴族、掙得孩子扶
　　養權的故事。有別於所羅門將孩子判給親母，布萊希特在此劇將孩子判給真心養育的養母，
　　挑戰傳統血緣觀念，而「一切歸屬善於對待的」也成為此劇的特色與題旨。

5　位於奧地利的洛肯豪斯自一九八一年至二〇一一年間所舉辦的室內古典音樂節，均由克萊曼
　　所主導。

4

第四封信 ●
2010 年 8 月 ●

獻給我沉默的摯友！

　　這個遊戲和這條道路都很危險！您曾經很堅定地談論過您的目標，也就是投入市場機制、由他人來評估自己，充分信任經紀人的選擇、意圖和承諾，或者信任觀眾的品味等——這一切都只能在投機心態大於「單純分享美好事物」的前提下成功。而我們是為了美好的事物而存在（就如普希金所言：「因為我曾用詩歌喚起了人民善良的感情」[6]）

　　實不相瞞——少年時期的我，也是一直追逐著個人志向，我完全無法理解為何要堅強地抗拒各種誘惑。當然，曾經有很長 一段時間，我認為參加擁有高度曝光率和滿是名人的音樂節是很重要的事情。我曾確信，參與名聞遐邇的薩爾茲堡音樂節（Salzburg Festspiele）、或是為了力挺好友而參加瑞士韋爾比耶（Verbier）的節慶，是一種榮耀、沒什麼可與其相左；我盲目地追隨「美好世界」的聲浪、或是主辦單位的企圖心，只為了努力湊出更多「名人」，並且在不經熟練的情況下一同登台表演——這除了大力助長了虛榮心外，完全無助

於純粹的音樂欣賞。而在現實中，唯有當目標和結果、都與維護個人聲望和地位毫無關係時，才有可能徹底戰勝個人的疑惑和誘惑。例如透過一位作曲家、一個新的想法，或是對於熟悉事物突然有全新的看法，而得以進入另一個層次。因為我個人的雙目被蒙蔽而導致失敗的次數，一點也不少於某些人在功成名就之後遭遇到的挫敗。在我生命中，曾堅定地相信會進行一個新的樂曲創作，但這個創作還未經歷首演，就成了幻覺。這是個令人極度痛心的感覺。不過，夢想畢竟是每個藝術家應有的特質——即使在經歷一切之後才恍然大悟。正因如此，我才會協助為數個美妙的創作進行首演。

　　大家應該要試著去理解一件很簡單的事實：青少年時期最主要的理想在於建立自己的地位，而隨著年紀增長，就會發現到另一個層面、進而看清自己其實只是大環境中的一部分。而要學習的還不只是這些：只有在你拒絕附和他人、甚至會因此而影響他人改變時，你才會有所成長。

　　大部分的年輕人，包含我自己的孩子們，都具有大家熟悉的處事態度，例如：「我想要嘗試所有方法。」這彷彿是可以避

免任何錯誤的擔保，也可算是較好的策略。「為所欲為」是如此地吸引人，以致於容易使人迷失，使人忽略自己的錯誤、使人錯判情勢，而將最主要的重點視為次要。若觀眾對於一個仿冒品的反應是大力支持，就等於表示它「還不錯」；之前我才親眼目睹一名熱情的樂迷醉心於一位年輕、很有親和力的鋼琴演奏家，直呼「比瑪莎・阿格麗希還棒」。請問這位鋼琴演奏家要如何不相信這位樂迷的反應？

人們很容易忘記，要講出一個真誠的字——當然也包含真實的詮釋——不僅需要真誠的心和實際的行動，也需要自我批判。獨立自主的意義在於能夠理解，並對自己的能力和評估提出質疑——作曲家如是，詮釋者亦然。印刷出書的樂譜數量，並不能代表實際的品質。

可以讓某人功成名就的協助，是很難讓人婉拒的。隨著時間的流逝，即便這人尚無個人代表作品、而是完全依靠指導教師或偶像的指點，這種人仍會被視為真正的啟蒙者，但其卻僅表露出奉承或是熱情的微笑而已。如此，仿冒便逐漸代替了詮釋，幸好（我希望）您並未身受其害。日前友人閒聊

到我們一位年輕、但已相當有名的同行接受訪問時，當被問及她如何挑選樂曲的詮釋，不諱言地（或是大言不慚？）說她會聆聽過所有的 CD 後，挑出最適合的一份。這是在說笑嗎？不盡然。是否可以直接盜取他人的意見——或這真的做得到嗎？但還有另一種危險—— 一直重複表現或是模仿自己。太方便了，不是嗎？真是省時省力！

若要講笑話，應該要牢記在十年前還頗受歡迎的鋼琴巨星安德烈·加伏里洛夫（Andrei Gavrilov），談及他與史維亞托斯拉夫·李希特（Sviatoslav Richter）的關係時，拿柏拉圖和蘇格拉底二者之間的關係相提並論。這證明了一位表演者應該要對自己抱持嚴肅態度，而且要非常嚴肅！

一位時常被外界與巨星相提並論的藝術家，只會看到自己；他會認為可以從週遭的擁護者得到支持。而這些擁護者就會像是蜜蜂群般，提供給他蜂蜜與甜食，只為了得到他第二十七次的美麗笑眼。

不過，眾人對於「藝術家」奉承的程度確實驚人，只要不隨之起舞，就會立即被這群人圍攻。到底有多少人因此成為受

害者！這些人的規範標準只簡易要求完全的認同。若有人決定在音樂界採取不同的路線，建立在這領域的獨特地位、而非商業路線，就會使他的「衣食父母」感到無比失望，甚而被視為無政府主義者、異鄉人，也就很容易淡出樂壇。在我剛出道時，當時來自英國、擔任我的總經紀人的提瑞·哈利森（Terry Harrison）曾對我說：「基頓，你真是一位特別的藝術家，但是你知道嗎，你是一位擁有特別觀眾的藝術家。」這褒揚的話語卻有如斷頭台。就因為我時常變更表演節目、也常拒絕參加只為了引起群眾狂熱的演出、對於談話性節目的排斥等，讓我漸漸成為不受歡迎的人物，甚至是掃興的禍首。自始至今，我都一直努力不讓自己成為市場需求的受害者。

但藝術界的「衣食父母」，他們所強調的重點在於充分利用藝術家的才華，而非冒著風險去尋覓新的巨星、協助其持續發展才能。眾所周知，大眾口味和藝術家本身的才華，必須隨著大眾口味而定；抑或，巨星必須適時調整自己的步調。

今天就到此為止吧！——但並不是因為我太過於悲觀的緣故。我現在要來看喬治·克萊斯勒（Georg Kreisler）的自傳

《最後之曲》——您聽過他嗎？這本書可以教導讀者如何獨

立自主地思考。

您的

6　節錄自俄國文學家普希金（Alexander Pushkin）一八三六年之詩作《紀念碑》（Exegi

monumentum）。

5

第五封信　●

2010 年 10 月　●

親愛的奧蕾麗亞！

失眠——早已因不斷的時差而成為常態——可以幫助沉思，而我在上一封信中的話題也還未結束。

我們所在的世界裡充滿誘惑。它的終極目標，就是擄獲所有人的心；它也設下各式標準，甚而決定了誰值得站在鎂光燈前、浸淫在滿堂的喝采中。

誘惑的法則更是要求**璀璨輝煌**。在這些奇觀當中的主角，或者應該稱為「商品」，赤裸裸地擺設在市集中任人喊價，還被要求必須光鮮亮麗地出現在各類封面、海報、雜誌、談話性節目、展示會或者媒體訪問。

比起辛勤的印象，成功的形象更能助長誘惑，更容易推廣「商品」。當然，微笑是不可或缺的一部份。您可以想像在布魯克納（Anton Bruckner）的作品中出現巨星的微笑嗎？我們的社會對此有所要求，即便這都是偽裝出來的。這類微笑出現的樣式可多達數十種。

誘惑塑造了巨星，訂定功成名就的參數，也不容許叛變。

對於藝術家和觀眾而言，即使這一切都只是假象，遵循這個守則依然會為自己帶來便利。這樣的巨星工廠使用的推銷技巧，包含了暢銷排行榜、獎項、獨家專屬權利、廣告、公關沙龍照、特定風格的塑型，乃至於更加密集的造型化妝。這一切都經過商業界的大師們測試，也富含好萊塢式或寶萊塢式的熱情；所有藝術家和他的公司想要「販售」的商品，都需要精心包裝一番。推銷「商品」的技巧是必要的基礎。

先前他們才成功地在封面上，用一條看起來更有吸引力的圍巾，塑造了帕華洛帝（Luciano Pavarotti）和波哥雷里奇（Ivo Pogorelich）的形象（而現在則是您的同行英格夫·溫德，Ingolf Wunder）。而女士外露的香肩──有時還會加碼──則適用於各種宣傳工具。如果再加上一匹狼或是一隻天鵝，就能使效果更強烈。不論如何，總有什麼東西會吸引人！這和音樂有關嗎？和詮釋呢？我想，這些對他們而言恐怕都只是次要的。如果說不能將貝多芬的作品以「郎朗風」包裝銷售，那麼就改為銷售封面上「貝多芬風格」的郎朗。

誘惑其實是有存在需求的。它無孔不入，連音樂世界都遭

殃。商業和商人統治的世界，不會比政治人物和他們的幫兇
還差，或許甚至更好。其實我們都是這個舞台的一份子，最好
的情況也只是跟隨著樂譜的調子；而我們的「老闆們」則是利
用我們的情感和特質。我們的自我存在並不重要，我們都只是
為了賺取更多利潤的工具而已。所幸還有例外，就如同 ECM
和它長年合作的製作人曼弗雷德·艾徹（Manfred Eicher）
或是 Nonesuch 錄音室的總裁羅伯·赫爾維茲（Robert
Hurwitz），後者和我以及波羅的海室內樂團（Kremerata
Baltica）曾有過愉快的合作經驗。這證明了在這種時代裡，
仍有商業公司能夠保留傳統，而這當然不是那些只在乎大量
生產並獲利的企業所關心的。

　　您不相信我嗎？是因為我太誇張了，太不含蓄了，太尖銳
了，還是太以偏概全了？

　　我倒不認為如此。我想，我思考的方式很實際。假如您現
在還繼續讀信，肯定會反駁我：

　　「這一切和我有何關聯？」您肯定會如此問。「我和他人
完全不同，」您接著會說：「對我個人而言，音樂是將我的喜

悦和憂愁傳達給別人的管道，藉由我的情感讓令人讚嘆的樂曲重獲新生。這也是我和舞台上和生活上真正的同好——當然也包括我的觀眾們——所要分享的感受。我不想和那些只想利用名氣，卻毫無學識的藝術家有任何瓜葛。我對他們的音樂會完全不感到興趣、也不想和他們一同演奏，我只想走我自己的路。」

　　親愛的、無辜的奧蕾麗亞！我可以反駁您的意見嗎？難道沒有人建議您下次錄音時要「接納」這樣的藝術家？又或許這是您個人願意與他們合作？

　　或許您會回應：

　　「基頓！您正是我一直追求的模範。我年紀還不及二十五，未來還要經歷數不清的試煉，才能擁有足夠的資格能與大師們平起平坐。請勿對我有太高的期望。我現在正嘗試要跨出自己的第一步。」

　　要是您對我的立場沒有任何反駁，感覺上就會簡單過頭了，因此您還會說：

　　「基頓！您到底要我怎麼做？我一直都很努力地區分對與

錯，努力地不讓自己為了要避免面對現實、而埋沒在琴房裡。橫豎我都會有做錯事的時候，我想要自己感受承擔錯誤的後果。想當然爾，我會遭遇各種的困難，但是我**要**走我自己的這條路，這是我**個人**的抉擇，這不就是您一直強調的嘛！您自己不也堅持這是唯一的一條路。您肯定也和各個錄音室錄製了上百片CD，其中不乏大型著名的廠牌；您一路扶搖直上，造就了今日的您。我同樣地也想精進自己──即使不可能一帆風順，不管了。日後我肯定會了解這一切，我會從工作中學習到的⋯⋯」

　　親愛的摯友，您要走自己的路，這條路對您而言無比的重要，因此您不想理會我的憂慮和我想保護您的嘗試。您有十足的權利如此做，我很欣賞您；也認定您是如此的性格，我也沒有權利干涉您的生活。

　　親愛的奧蕾麗亞，我僅能苦笑，希望這將不會是您的「天鵝之歌」[7]⋯⋯

心中滿懷憂心

您的

.

7 據傳天鵝垂死之前會有別於平常的聒噪，以特別優美的嗓音歌唱；現在常以「天鵝之歌」譬喻
 音樂家最後的作品、或是生前最後的傑作。

6

第六封信 ●
2011 年 1 月 ●

親愛的後輩!

今早我很開心地再次以巴赫作為一天的開始。有比這美妙音符更好的特效藥嗎?巴赫的音樂永遠讓人不覺得孤單。幾年前我曾決定要再次錄製六首無伴奏奏鳴曲和組曲,這並非是唱片公司的主意。而是我與這些永恆作品之間的對話,確實有必要保存下來。在這期間,錄音室導播赫爾穆特·繆勒(Helmut Mühle)成了極佳的合作夥伴,感覺上有如數十年的舊識般。相信我,這次的錄製並不是因為我的虛榮心,而是可以和眾人分享的堅定信念。

您聽過「將靈魂出賣予惡魔」這句話嗎?請原諒我這麼地不含蓄。您要向我保證,您個人以及您與音樂之間的關係,直到未來都不會改變。或許吧,至少我一定會向您保證,我會努力地去相信您的承諾,不過我還是要提一下俄國名作家葉夫根尼·葉夫圖申科(Yevgeny Yevtushenko)的名言:「不去創造職業生涯是我一生的職志。」[8]

老實說,您不認為「想要飛黃騰達的意念」,不正是個關

鍵性的角色嗎？

　　我想，這個答案肯定會是個長篇大論，但是最後的結果應該是很簡潔易瞭的。請容許我做以下的解釋：「我就是要這樣呀。」因此您的決定是很有邏輯性的。

　　日前在談論年輕的音樂名家時，聽到了這句話：「奧蕾麗亞沒辦法活躍很久的，因為她只在乎作品的銷售量。」這樣講或許太誇張了，但這其中的確包含了些許的事實。因為──在您的整場節目和安可作品中──都是藉由表現您高超的技巧來建立形象。這肯定讓觀眾如癡如醉。請吧──送上一曲《梅菲斯特圓舞曲》[9]（Mephisto Waltz）。和惡魔打交道就是這樣開始的！年輕的時候，我也曾表演過最難的安可曲，例如海因里希‧威爾海姆‧恩斯特（Heinrich Wilhelm Ernst）為愛爾蘭民謠《夏日最後的玫瑰》（The Last Rose of Summer）所作的變奏曲，藉此獲得觀眾更高的認同。但這可不是我在藝術上的信條。

　　這讓我回想起一連串的音樂家。我的同行們，以及曾經風光一時、和我同年齡層的人，也曾經歷過呼風喚雨的年輕時期。

他們也都走「自己的路」，也完全信任自己的直覺和熟練的技巧——這些都無庸置疑。但即便如此，他們也沒有成為堪稱世人標竿的**名流**，例如瑪麗亞·尤蒂娜（Maria Yudina）、旺達·蘭多芙絲卡（Wanda Landowska）或是克拉拉·哈絲姬兒（Clara Haskil）等。您看，我只列了幾位名人——而且都是女性。她們沒有一位是將目標著眼在個人的聲望。在當今市場所塑造出來的現象之下，這樣的名人還比我們周遭沒有手機的人還少，「獨特性」現在乏人問津。但名人要表現的不就是他們的「獨特性」？不過，在市場上的運作卻全然不同。幾乎沒有人會願意讓一個明星的長相、曲風，或者廣告的形象，和其他明星有所相似吧！最重要的是他們必須要有魅力、閃亮動人，也要能「誘惑」他人。

剛剛回想起和我同年齡層的人，也和當今優秀的演奏家一樣地出名。每一個人都忠於他自己的樂器，試著要保持著堅定的信念和繼續活躍下去。某些人在同時間還試著為國服務——我們都曾經是蘇聯的音樂家。我認為在缺乏民主或是尚未高度開發的國家——就像以前的蘇聯和現在的俄國一

樣——藝術家都很容易成為政治的禁臠。對於著名的「同鄉」感到驕傲，這是個很重要也很有意義的事。突然間，我們就會將他們和偉大的運動選手聯想在一起，想像站在總統身旁，不管這位是不是個「順從者」或是啟人疑竇者，他會很驕傲地與藝術家站在一起。而藝術家對此也會深感榮幸，對於身為這個國家的國民和血緣感到無比驕傲；可惜這一切都和音樂本身無關，這只不過是「愛國心」。

但藝術家屈服於政治，並不代表有光明的前途。一位真正的藝術家必須是公正的、誠實的和中立的。你可以深愛著你的祖國，就像帕布羅‧卡薩爾斯（Pablo Casals）和姆斯蒂斯拉夫‧羅斯托波維奇（Mstislav Rostropovich）他們一樣，卻仍被迫要逃離家鄉。

你也可以像耶胡迪‧曼紐因勛爵（Lord Yehudi Menuhin）那樣地為索忍尼辛（Aleksandr Solzhenitsyn）以及巴勒斯坦問題四處奔波，或是像丹尼爾‧巴倫波因（Daniel Barenboim）一般，為了敞開心胸和拓展視野而建立了「東西會議廳管弦樂團」（West-Eastern Divan Orchestra）。彼得‧

烏斯提諾夫爵士（Sir Peter Ustinov）甚至在維也納創設了「消弭衝突及偏見學院」。我們大家實在應該要加入會員的……單單與政治人物的握手寒暄，可不會讓你就此認同本土文化。我們創造出來的音符，應該是要純淨、毫不受政治及媒體的汙染。國家及其意識形態——還有商業的意識形態——所要求的自我調適，會是個吃力的工作：想要成為優秀的藝術家，還需要更多其他的備用資源。這裡有個重要的問題：「我們到底為何而工作？」難道大多數人都是以音樂和地位來包裝自己，而非單純地沉浸在音樂世界中嗎？

此外，「夢想者」還必須具備過人的學識和才華（這又讓我回想到令人尊崇的偉大鋼琴家和指揮家米哈伊爾‧普雷特涅夫，Mikhail Pletnev）。真正有夢想的人，才有能力進入心靈的國度。單靠著戰戰兢兢和辛勤的態度，是無法建立願景的。缺少了這些，即可預期到失敗，或者應該說：錯覺會自然而然地出現。

回頭看自己的歷練：我想起一位曾任職我故鄉里加愛樂樂團（Riga Philharmonic Orchestra）的共黨高幹，那時拉

脫維亞還是蘇聯的一部份，他曾在音樂會前寫信告知我：「我們不需要聽施尼特克（Alfred Schnittke）的曲子，請您演奏貝多芬就好。」您不覺得這段話很熟悉？在那時期，這可是「正確的意識形態」。只因阿爾弗雷德・施尼特克的曲目摩登不易詮釋、頗受排斥，而貝多芬則是有列寧本人的加持，因此可歸類為「安全」的素材。即使在今日，施尼特克也因為「沒有市場」而不受青睞。

　　但我不會就此放棄……也會繼續與相關的負責人士周旋。我曾深信著施尼特克的創造力，也曾在貝多芬的小提琴音樂會中演奏施尼特克的片段樂曲。當然不是每個人都能接受，但這也不會讓我就此退縮；相反地，我在這裡發現了我的使命。衝擊性的藝術在現代並不受歡迎。事實上我們是應該要抵抗這股潮流的，但我們會嗎？答案恐怕是否定的。因為驅使我們同流合污的誘惑力太強大了。

　　親愛的後輩，您可要理解，某些事物和狀況是不能眼不見為淨的。我一直嘗試著要傳承我的經驗。您大可放心，事實上這也是有選擇餘地的，而我們對此也要負擔責任。不過這以

後再說。下一封信中,我會提到您也認識的幾位同行,我們倆其實對於他們都有相同的感覺。

我已經受夠了漂泊演出的日子,或許您在不久的將來也會有類似的感受。可惜我們的力量不足以改變這個現狀,我們在世界各地的音樂會還是得繼續「出貨」。看來我們真是受到了詛咒,逼不得已要漂泊各地。是因為有動力?還是真的是詛咒?究竟有沒有什麼魔法可以克服?

下次再聊

您的

8　葉夫根尼・葉夫圖申科的詩作《職業生涯》也曾出現在蕭士塔高維奇的第十三號交響曲當中。

9　李斯特的作品,由於梅菲斯特是出自歌德劇作《浮士德》(Faust)中的惡魔一角,此曲也被稱為《魔鬼圓舞曲》

7

第七封信 ●
2011 年 2 月 ●

我親愛的！

在夜間排練之前，我還是趕緊送上先前在上一封信說好的同行名單，不過還不是完整版；這裡有大概有近十位：

睡美人，由她的舞台夥伴**長髮公主**從睡夢中叫醒

木偶奇遇記，由所有著名演出仲介之中擁有最高地位的那一位親手打造

小紅帽，一直持續做善事

青蛙王子，它的短片在 YouTube 上已經超過兩百萬人次瀏覽了

白雪公主，童話故事排行榜的第一名

阿爾卑斯山的少女，常常被特意塑造形象，但在封面和舞台上充滿效果的髮型讓人為之一驚

還有理所當然的——**布萊梅樂隊**，裡面的角色都有不同的身份。

如果您還想不到這裡面的任何人，請翻一翻任何一本音樂雜誌。裡面可在每一頁發現他們的名字，要麼就是在報導、

要不就是在廣告裡。不久，您的大名也將出現在這裡。繼續努力吧，奧蕾麗亞！

您說您要走另一條路？一點都不意外，您確實與眾不同，而我也如此認為……我所擔心的僅在於您是否**想要**加入此行列？您希望眾人都能對您印象深刻，就因為您有天賦異稟的聽覺和音樂認知。但我在此必須讓您失望：即使您依然與眾不同、或者極力維持這種形象，卻也無法因為您的特質而能與眾星們平起平坐。會傾聽您、欣賞您或者經紀您的人，才會盡所其力地將您塑造成明星，而且也會讓您在群星中擁有立足之地。

唯有一個人可以抗拒您的誘惑，就是**您自己**。少一點企圖心或花言巧語，多一點實際的**作為**。

樂團在等我了。這些年來，我也試著傳承經驗給他們，其中一點特別重要：你應該藉由詮釋來樹立個人風格，並賦予自己的演出獨一無二的印象。這並不會讓人喪失對於樂譜的忠實呈現，反而是個必要的條件。

幾乎所有波羅的海室內樂團的成員都將此深記在心，也

因而形成了一個不容忽視的樂團，這一點讓我感到無比驕傲。您還記得嗎？您和這個樂團所演奏的各類曲目，既美妙又富於熱情，直至今日仍縈繞在我心中。不過，即使是這群長年追隨我的音樂家，也還是會有一些人受夠了我的叮嚀和指導，他們寧可慵懶地坐在椅子上，選擇能夠為他們承擔所有責任的指揮。

但是我確信在音樂方面所必要的相互傾聽，讓他們受益匪淺。當然，他們也可能會遇到一名完全不同風格、卻又高度吸引我的指揮家。我曾和上百名音樂家合作，其中有些還不斷地給我啟發。我的「室內樂團成員」也非常崇敬一些大師，如賽門·拉圖爵士（Sir Simon Rattle）、尤利·泰米卡諾夫（Yuri Temirkanov）、弗拉基米爾·阿胥肯納吉（Vladimir Ashkenazy）、克理斯多弗·艾森巴赫（Christoph Eschenbach）、羅曼·寇夫曼（Roman Kofman）等（僅列舉數位）。我誠摯祝福他們能夠和尼古勞斯·哈農庫特這樣的大師合作！向他拜師學習、感受他豐富的學識和活潑的想像力，每每都是一場精彩的體驗……

而您卻因為您的「經紀人」要求，或是只為了提高「聲望」，而安排了與數十位大師合作的機會，並且滿懷期待地與他們相會。並非每個人都能了解到，一位優秀指揮家對樂團提出各種要求、點出大家前所未見之處，將會帶領大家感受何等全然不同的音樂境界。我有幸在年少時期就有機會與赫伯特·馮·卡拉揚（Herbert von Karajan）、卡爾羅·馬里亞·朱里尼（Carlo Maria Giulini），以及庫特·桑德林（Kurt Sanderling）等大師同台演出。

但是也有其他的音樂家對我產生影響——重點在於用什麼方式來對待作品。在卡拉揚的指揮下，一個延長符號，一個和諧的結尾，都比其他展現誇張而空洞表情的大師還要深具意義。哈農庫特的一個發音指示，一個富含詩意的眼神，都可以讓音樂變得生動無比。

究竟現代的小克萊巴（Carlos Kleiber）和穆拉汶斯基（Yevgeny Mravinsky）在哪？其實指揮家和演奏家都有相同的遭遇：只有那些工作效率高超、表情豐富和上相的人，才會受到青睞、廣受邀請和得到眾人喝采。那些使出渾身解數的

魔術實習生竟然也可以同時帶領數個樂團跑遍全世界，這個
充滿引誘的世代一點都不慈悲。

　　所幸還是不斷有貨真價實的魔術師，會讓我推薦各位音
樂家與其切磋——這都能為大家帶來終於開竅的那一刻。

　　在此要祝福波羅的海室內樂團在將來也能擁有使人開竅
的一刻，讓已經很優秀的音樂家能更加精進。

　　至於您呢？依照我們倆在室內樂的合作過程看來，我知
道您喜歡被領導……或許在這期間已有所不同，因為您更加
信任自己了？哪一位大師還能讓您更印象深刻，還能教導您，
還能透過音樂來誘惑您呢？

　　您還想從我這裡得到其他名單？不可能。這是您自己應
該去做的事。從這當中所得到的喜悅，是完全屬於您自己的。
就像是發現了某些人根本不值得擁有他們的聲望一般……

今天我就到此為止，因為我真的在趕時間！

您的

8

第八封信　　　●
2011 年初　　　●

親愛的奧蕾麗亞！

或許我們該期望踏出的第一步，是不要去追隨其他只為
了追求地位的人。也就是要極力避免「不惜代價的推銷」。

對了，我要承認到目前為止我是錯的。這是什麼意思呢？

我要陳述一下對您的感覺：「奧蕾麗亞是個天才，這是我
自從……（一個可做為您榜樣的名字）出道以來未曾見過的。」
這種老調新彈的說法頗為恰當，如此才能大力提高知名度。
但我確信，汲汲營營地將自己塑造和某位藝術家一樣的形
象——每個這麼做的人，還有您亦然——是一項錯誤。即便這
位偶像的才華、冒險精神或是他的形象確實廣受認同。

大提琴家尼古拉斯·阿爾斯達德（Nicolas Altstaedt）曾
拒絕與某大企業合作，因為他不想只為了功成名就，而被迫從
事錄音室對他提出的各種要求，我非常欣賞這種態度。

請您想像一下巡迴宣傳音樂會——不用隨身攜帶樂器！假
如我真的也這麼做，肯定會瞧不起我自己，但卻有很多明星都這
麼做。難道這是當今要成功的必要條件？難以置信地，在音樂家

的交易市場上，可以看見令人訝異的名稱，如「新的法國／英國／德國天才」、「新世代的新面孔」，或者是「崛起之星」等等。今天某位同行寫信給我，現在有人將一位青年才子包裝成模特兒和小提琴手的合體，在全世界各地推銷。不管是鋼琴家還是小提琴家，這樣的包裝形象看起來就像是個美妝品一樣。

這時必須要問：我們到底是否跟進？

「假如仿冒會被視為正當的行為，那麼複製品就可能會成為我們的未來。」所幸我們還沒走到這個地步。雖然這個趨勢無可抵擋，但我希望我自己不會有機會參與其中。事實上，這句話是我恩師講的，那時我還年少輕狂，並在他面前用高度的熱忱演奏了一段當代但卻不怎麼了不起的樂曲。

我要強調：如果要活在一個鋼琴家，例如瑪莎‧阿格麗希的陰影之下，尤其是她風靡全球而又與眾不同的風格、無人能出其之右時，您將不會有幸福美滿的日子。難道您認為當她的替身能變得很賣座嗎？這符合您的人格嗎？不是有別家經紀公司已經將一位中國的天才鋼琴家捧上天了？難道現在演變成替身大賽了？若是稍微再拓展一下視野：難道您的偶像

就是音樂家唯一要追求的目標？大家所喜愛的，不就是她那不受壓抑的直覺、無限散發的能量，以及無人能比的琴鍵掌握力？聽過她彈奏巴赫、舒曼、蕭邦、拉威爾、普羅高菲夫……等的人，都會念念不忘──連瑪莎·阿格麗希都會演奏奧利弗·梅湘（Olivier Messiaen）的作品，太棒了！

您也會聯想到雅沙·海飛茲（Jascha Heifetz）嗎？他在小提琴界的地位就好比是鋼琴界裡的弗拉基米爾·霍洛維茲（Vladimir Horowitz），仍因無人能比的技巧而受到高度的認同──當然也包括他獨特的音質和曲目安排，所以依然是這個領域的標竿。至於去感受全新樂曲想要傳達的意涵，並將其視為表達個人主觀曲風的途徑，則又是另一個話題。要做到這樣的境界，更需要有足夠的勇氣，並熟稔眾所皆知的樂曲。唯有「更貼近」或是「更超越」原作，才有資格被稱為詮釋。這裡我又想起了另一位大師，弗里德里希·顧爾達（Friedrich Gulda），他並不好相處，但卻忠於自己。他有能力令所有人陶醉忘我，包含極度崇拜他並曾短暫拜他為師的瑪莎在內。能夠體驗大師超能的境界，肯定是一大激勵吧！絕對是一場創意滿堂的煙火秀！

我個人也很欣賞和推崇瑪莎‧阿格麗希這位名人，她同樣也能藉著滿滿的活力，讓所有人沉浸在愉悅的音樂世界裡。我也感受到我們這位同伴，為她周遭所有喜歡她的人付出良善和熱情，使她更得人心。

能夠與她一同站在舞台上，就等於是浸淫在那充滿感染力的巨大能量中。能夠與她一同演出，就如同收到一份大禮。我當然明瞭像這樣有豐富情感和無比說服力的名人少之又少。您只需聽聽她的節奏就好，一聽就知道是她（您不也偶爾會聆聽一下嗎？）。速度就是她的才藝特質之一。但，難道比較慢拍的演奏方式，不是史維亞托斯拉夫‧李希特和阿圖爾‧施納貝爾的個人曲風嗎？格倫‧顧爾德（Glenn Gould）那種獨特的曲風，每個音符都像是有自己的故事一般，直至今日不也依舊深深地吸引人嗎？究竟是誰的曲風、是誰演奏的、是作曲家本身或是詮釋者，要能在二十秒內讓聽者作出這些辨別，絕對只有大師才做得到。每每聽到耳熟能詳的樂曲，包含演員因諾肯季‧斯莫克圖諾夫斯基 [10]（Innokenty Smoktunovsky）、男中音迪特里希‧費雪－迪斯考（Dietrich

Fischer-Dieskau），或是音樂家阿斯托爾‧皮亞佐拉（Astor Piazzolla）或麥爾斯‧戴維斯（Miles Davis）的，感觸就特別深。真正的大師（例如瑪莎的曲風）毋庸贅述。

親愛的奧蕾麗亞，您可要多加防範。偶像是很容易成為幻影的。

在英語系地區，「role model」（榜樣）是很流行的詞彙。這不也是複製行為的開端？

請容我直言：您個人的中心思想是什麼──簡而言之：**忍受**的動機是什麼？追求消弭競爭的光輝，並尋找讓藝術家、作曲家和詮釋者持續精進的動力，不才是正確的嗎？而這股動力，究竟是要表達心靈深處獨一無二的感覺，或者只是為了達到今日觀眾與市場的需求？音樂家所安排的曲目──不管是自選、或不得不接受的，不都顯露了性格的輪廓？不過這又是另一個話題了。

接下來的一步，需要您自己踏出：沒有人可以決定您該表達什麼。沒有人能說服您應該用什麼方式去表達。

毫無疑問的，一個藝術家不應該追逐潮流、功名，

或其他會隨著時間消逝的價值觀，唯有追求永不幻滅的理想才得以生存。這種永不幻滅的理想，在迪努‧李帕悌（Dinu Lipatti）、阿爾圖羅‧班尼代堤‧米開蘭傑里（Arturo Benedetti Michelangeli）或是喬治‧安奈斯可（George Enescu）等的作品裡，以及福特萬格勒（Wilhelm Furtwängler）或是伯恩斯坦的指揮作品中，都可以感受得到。

我們總有一天會逝去，因此詮釋者的角色也受到時間限制。只會在這有限的時間內盡情賣弄風騷或是荒蕪度日、不務正業者，終將注定要消失在歷史的洪流中。聲望不代表特權。以上就是我的「週日一談」。

對您崇敬、支持和信任的

您的

10 俄羅斯男演員，曾被授予「蘇聯人民藝術家」、「社會主義勞動英雄」等頭銜，被譽為「蘇聯男演員之王」，代表角色為格里戈里‧科津采夫（Grigori Kozintsev）一九六四年執導之《哈姆雷特》中的哈姆雷特王子。

9

第九封信　　●
2011 年秋　　●

親愛的年輕鋼琴家！

我有個特別的理由來延續我們之間的對話。今天在高等課堂上有一段辯論，原因是我指責一名很有潛能的女學生，認為她精湛的技巧仍然處於迷失的狀態，而且還態度不佳地與我辯駁。

很明顯看得出來——其實是聽得出來——像是瑪麗亞‧卡拉絲（Maria Callas）或巴布羅‧卡薩爾斯（Pablo Casals）等的音樂家，都認為**其他的**才是重要的。也就是說，重要的不是演奏方式和對於樂器的熟稔度——不管是嗓音或大提琴，而是讓他們和其他音樂家有所不同的見解。費里尼（Federico Fellini）曾言：「重點不在於我們怎麼說，而是說什麼。」[11]

請您思考一下：今天我們在音樂廳欣賞的眾多音樂家，有哪些真的會受到這種心靈上的鼓動而激勵自己？或許您會回想起我之前才提過的問題：「您想透過錄製李斯特的作品來**闡述**什麼？」畢竟，肯定有不少企業和藝術家嘗試與群星中的佼佼者合作，是為了在李斯特二百周年誕辰紀念活動中大放

異彩吧？

　　一邊要求展現李斯特散發出的吸引力、魅力以及獨特性，另一邊又希望正牌藝術家具備強而有力、令人讚嘆、典型的、個人風格的見解，兩者不是有很大的矛盾嗎（或者依我們在奧德薩（Odessa）的烏克蘭方言說法是「兩個非常大的相異處」）？當今又要如何體會這些道理？透過音樂家強烈的個人風格所呈現的作品意境，其實才是唯一值得去追求的目標；即便是光鮮亮麗的 CD 封面或是海報，也無法將其取代，自行錄製而成的短片亦然！一般人總認為觀眾有如魚兒一樣，需要用餌來吸引。良好的動機和美好的品味，不見得都能「湊」在一起。

　　為什麼許多藝術家極力使自己的外表看來更勝一籌？這個病態由何而生？是因為我們這個世代嗎？是民主化之後的品味變化和隨之而來的市場操控嗎？難道力求商品完售的藝術家們完全無辜？對此我是懷疑的。肯定您又會反駁我：

　　「基頓！您明白我是**與眾不同**的，我們彼此有相近的理念、品味和要求。請記得我們必須要面對當下的社會，必須與

它周旋。不是嗎？每一個認真的音樂家都希望受到重視。即使一個音樂家失敗了，肯定也是**音樂**本身的問題。我很懷疑您的論點是否能説服所有人。我們所追求的，難道不是帶給眾人美好的音樂？難道不希望我們的音樂作品大賣？在這個世界上，唯有在取得地位後，才能賦予自己決定的權力。」

親愛的奧蕾麗亞，可惜您的這番論述不僅無法讓我信服，更讓我感到訝異。鮑里斯‧巴斯特納克曾言：「勿在乎勝敗之差異。」[12] 流行造就了新的意識形態「跨界音樂」——將不同的風格和文化融合在一起，以擴大銷售市場的縱深。在廚藝界而言，就是「無國界料理」！這並不會產生淨化的效用。這時讓我聯想起大衛‧蓋瑞（David Garrett），和在他之前的陳美（Vanessa-Mae）。這些明星用量來取代質，背叛了自己的才華，我很懷疑他們到底有沒有意識到這點。功名不僅會讓觀眾、也會讓藝術家迷失自己……依我對「職志」的理解，這些人是完全不懂的。他們充其量只能從事家庭娛樂事業。

其實我並不想要過度嚴苛。生活中還是需要這類的娛樂，人總需要偶爾拋開日常生活；我絕對尊重普羅大眾的需求，但

我們並不需要參與其中！不，不對──我們周遭可是充斥著各種誘惑。

　　事實上，當我和波羅的海室內樂團進行一項令人興奮的音樂實驗時，我也成了這個大染缸的一份子。當時我受到極大的誘惑，要實現我年輕時的夢想，因此跨足了戲劇的領域。我們私下常暱稱的「BGK」（可不是 KGB！），就是由二十六組文字和樂譜組合而成的作品《誰是接班人──基頓·克萊曼》（Being Gidon Kremer）。在此我要嘗試的，就是與娛樂音樂大師阿雷格西·伊古德斯曼（Aleksey Igudesman）和朱鉉基（Hyung-Ki Joo），一起從內心出發，藉由「古典樂和戲劇的融合」來諷刺「跨界音樂」。而我也想透過這個作品，來闡述我在寫給您的信件中，一直嘗試要傳達給您的訊息。我相信幽默的力量，就如同音樂對於情感是個無價的語言一般，可以用來與觀眾對話並且製造感動。在我們世界巡迴演出的過程中，觀眾也愈趨投入和感到有趣，反應越來越熱烈，讓我感受到要在這個娛樂界真實呈現音樂、並透過幽默和嘲諷的方式加以批判的計劃，並沒有完全成功。我的合作夥伴熟稔

這些奇怪的作品，也習慣於大眾的迎合，逐漸地使得這些作品成了毫無內涵的娛樂工具，進而全面操控音樂。網路上超過百萬人次的點閱（為此他們還沾沾自喜），並不代表對於我們成功的肯定，反而是一項警訊。縱使我仍全心全力地支持這個原本應該透過幽默方式、來表達和批判現實環境的計畫，但我仍須重新評估成果。

　　在此順道一提娛樂大師維克特·玻爾格（Victor Borge）。他既是個幽默無比的諧星，也是個非常優秀的音樂家。我曾多次現場體驗他如何以莊嚴、優雅的態度和無人可比的笑話，由外而內談論藝術和它的核心價值。

　　隨著巡迴演出進入高峰，我們的「合資企業」也來到了結束的一刻。幸好我的兩位合作夥伴傾向獨自舉辦演出。但為了能讓我自己第二輪的巡迴演出順利進行，就必須重新安排節目內容，包含我和我的波羅的海室內樂團的全新作品《基頓的一切》（All about Gidon）於焉而生——但內容不含我們的「特別來賓」！演出的取向較之前更為明確、深入，也更與自身有關（我一直沒有放棄跨足戲劇領域）。如果您願意欣賞我

們的「精采好戲」，我會萬分地高興！在這當中，朱鉉基和伊古德斯曼已經征服全世界，不久之後還會在卡內基音樂廳接受各界褒揚。這是值得深思的訊息。

如先前所述——娛樂（尤其熟悉操控它時）是可被接受的！不過……我們不是有**義務**要發揚光大？若您環顧一下微小而又重要的古典樂界，肯定會發現更多尚未明瞭「職志」的詮釋者。

流行就像是自我偶像化一樣，是金牛犢之罪[13]的另一個樣板。多數決定一切，貝多芬第九號交響曲中提到的「億萬人民團結起來」和這個一點關聯都沒有。俄國有一句描述聲望地位的諺語：「你要受盡火焰、洪水和炫耀的考驗。」這也表達了對誘惑的警示。

「聲望」或許是人們需要面對最艱苦的歷練。尤其在藝術圈更可見這些赤裸裸地呈現在眾人面前。掌聲、喝采、批判、獎項、頌樂、暢銷排行榜、談話性節目、利潤豐厚的合約、高額的演出費、電視同步轉播、精心製作的短片、訪問行程——這感覺就像是炫耀所拼湊出來的一部進行曲，如今——在臉

書（Facebook）和推特（Twitter）的推波助瀾之下——更加地
響徹雲霄。誰不想讓自己被催眠！

　　「聲望」是最高級的誘惑，我誠摯地盼望您能夠抗拒，並
忠於自己的靈魂。因為我對您的信任，奧蕾麗亞，也因此我相
信您有足夠的力量做得到。面對一直攻擊我們、以及讓我們
在不知不覺中受到毒害的疾病，或許我的叮嚀可以做為對抗
的特效藥。

　　幸好年輕世代中還有一些音樂家持續投入報效音樂的行
列（也當然包含作曲家），雖然其中有些人不易相處，但這些
行為使他們身為「音樂中介人」的稱呼實至名歸。

　　三十年前，我曾在洛肯豪斯也見證了這類名人的崛
起，例如安德拉斯・席夫（András Schiff）、克里斯提
安・齊瑪曼（Krystian Zimerman）、金・卡許卡湘（Kim
Kashkashian）、米夏・麥斯基（Mischa Maisky）、歐雷格・
麥森伯格（Oleg Maisenberg）、依蕾娜・葛拉芬洛爾（Irena
Grafenauer）、海因茨・霍利格（Heinz Holliger）等。當時我
感覺到我們大家——當然也包含音樂節的創辦人約瑟夫・赫

羅維區（Josef Herowitsch）神父，雖然各有不同的風格，卻都是理想主義的一份子。他們日後也都以自己的風格豎立典範。

　　看到新世代還有類似的理想主義者，使我感到欣慰。這讓我想起幾位名人，如小提琴家艾莉納·伊貝拉吉莫娃（Alina Ibragimova）、大提琴家瑪麗—伊麗莎白·赫克爾（Marie-Elisabeth Hecker），還有精彩的阿里雅加弦樂四重奏（Cuarteto Arriaga）……等。此外，日前我才結識了一位鋼琴家丹尼爾·崔夫諾夫（Daniil Trifonov），他是個可以讓人如癡如醉，也令人激賞的音樂家。而且他才二十歲！

　　時序進入夏末初秋。在洛肯豪斯舉辦過美好的第三十屆音樂節之後，我毫無怨悔地卸下重擔。這樣也好——人總要記得急流勇退。洛肯豪斯有需要來些新氣象。

　　有關我拒絕了韋爾比耶（Verbier Festival）的邀請一事——這也使我們的雙人音樂會「泡湯」，遭到各界的批評。在我致音樂節主辦單位的信中，也提及這幾個月以來我和您討論到的議題。而主辦單位在公布結果後，竟意外地有許多支

持我的聲音，使我對未來又充滿了希望。其中不乏我的同行安娜—蘇菲·穆特（Anne-Sophie Mutter）、法比歐·路易西（Fabio Luisi）、安德烈·波雷科（Andrey Boreyko）、安德拉斯·席夫等——在此僅簡列數名。可見還是有不少人，包含年輕世代的人，都察覺到我們音樂世界的疾病了。

　　不久，我又要繼續飄泊的日子了，然後我會在客滿的機艙內、或是徹底消毒過的飯店內，為您捎上來自「遙遠沙塵路上」[14] 的訊息。

您的 G

11　出自加拿大導演戴米安·派提格魯（Damian Pettigrew）《天生謊言家:費里尼全紀錄》（Fellini: I'm a Born Liar）

12　鮑里斯·巴斯特納克之言：「名望並非美事。」

13　《聖經》中〈出埃及記〉記載，摩西帶領以色列人出埃及後，離開以色列人四十晝夜，上西乃山領受十誡，久等摩西未歸的以色列人就自己造了金牛犢膜拜，犯了耶和華「偶像崇拜」的禁忌。

14　取自弗拉基米爾·沃伊諾維區（Vladimir Voinovich）和作曲家馬克·弗拉德金（Mark Fradkin）於一九六〇年創作之曲《太空人之歌》（Lied Der Kosmonauten）。

10

第十封信　　　●
2012 年初　　　●

我親愛的奧蕾麗亞！

我很擔心追求功名的強大誘惑，將會對您的演出和人生造成傷害。您當然不會感受到這個威脅，因為您正處於這個過程中。雖然現在我成了烏鴉嘴，但這並非易如反掌之事——因為我很心痛。

或許我正孤單地、憂心忡忡地關注您的未來。現在，您一年大約可舉辦近百場的音樂會，聲勢也正「如日中天」。幾乎所有人都對您讚嘆不已，也認為您將有個光明的未來。但我相對地冷靜，也或許能對您有所助益，幫助您調整一下對自己的認知，給予您一臂之力來克服日後的猛烈批判。

所有的藝術家多少都必須面對有理或無理的批評，您肯定也已經有過如此的經驗。在此最重要的，是要了解**為什麼**被批評。這裡我們就要分辨一下：對於您的表現以及相關議題現狀的批判是否合宜，或記者是否如同一名詮釋者般，大張旗鼓、無限上綱地興風作浪，只為了要擭獲缺乏知識的觀眾的注意？如果答案是肯定的，則被批評者和批評者都居於

同樣的水平上……我認為大家不應該忘記檢討和質疑自己，這樣可以給予自己更多力量，讓自己更精進與成長。

　　許多才華洋溢的人，都可能陷入成為眾人偶像的危機。尤其是外表讓他們更加定型的話！而您也正面臨這種危機，但並不意味著您即將深陷於此。

　　在此容我提醒——年輕、貌美、少不經事的您——未來的演出仲介、經紀人以及主辦者（所幸我認識的這些人當中，有些是真正熱愛音樂的！），都是出賣我們靈魂的共犯。這是他們仰賴為生的職業，要是沒有藝術家，他們會落得何等下場？或許會成為無業遊民！或許他們會去尋覓其他的商品，或者也可能成為音樂評論家……

　　親愛的奧蕾麗亞，您雖然讓我們共同的製作人好友印象深刻（他也認為：「她還得去發掘自己的曲風。」），但是苦口婆心的他，總是無法像那些對您花言巧語的人般受到您的重視，因為那些人總會承諾：「您的一切計畫肯定都會實現！」您就這麼相信那些自私自利的人，甚至相信他們滿口答應：「一切都依照您的吩咐。」您就這麼相信少數人所堅信的觀眾狂

熱，而不是在成功之後更懂得愛惜自己的羽毛。我藉此要再次問您：親愛的年輕音樂家，您到底追求的是什麼？眾星拱月？我一點都不懷疑您的能力，單憑您的才華就實至名歸了。不要忘了我可是全心全意地支持您呢。但僅僅聲望就足以代表一切嗎？您要的是生命中或是音樂上的幸福？我已經可以感受到您的回應：

「親愛的基頓，為什麼您要和我談論幸福？您本身也並非將幸福視為人生目標？您不也是在以自己的方式玩火？有時候我還為您感到無比的惋惜。事實上，甚至對您如此低聲下氣的女友，也深受您永不妥協之苦，必須接受您認為一切都不比私生活、滿足感和平靜生活重要的殘酷現實……」

是的，奧蕾麗亞，我承認！這是我目前的處境。我的生活方式也不會改變。我可以辯解說：從以前我就一直被教育要追求卓越，所以我現在依然如此。我知道這也符合您的為人，但像您這麼地年輕、放肆，對於追求卓越根本沒什麼概念。

我當然也想追求理想、超越我自己；我也夢想著要得到平靜的生活，卻連在睡夢中都夢不到。這似乎只能是個幻想。

　　或許我是我教育方式和我個人期望的受害者。但我知道一點：我所「傳承」的，對於這個小小的族群——作曲家、愛樂者、心靈相通者——還是有相當意義的。即便我只是個詮釋者，仍努力地忠實於我聽到的音符和看到的畫作，並貼切地「呈現」出來。

　　對於我和您來說，音樂是個永不枯竭、無法比擬任何事物的能量泉源。這也難怪，即使是筋疲力盡了，只要聽聞到曠世鉅作的開端，我馬上又生龍活虎——日前我才為我和波羅的海室內樂團「發現了」神秘又美妙的貝多芬作品第 131 號，升 C 小調四重奏。我怎麼會到現在才與她相遇呢？伯恩斯坦說她應該是貝多芬的「第十號交響曲」，一點都沒錯！這部讓人生豐富多彩的鉅作，真是太值得我們徜徉在音樂的時空裡。

　　對此我們倆都抱持肯定的態度，我們彼此都有相同的理念。難不成這又是個幻覺？我已經無數次因為不務實的想法，而飽受抨擊！那麼我的問題應該就是虛幻問題了。

　　畢竟我不能左右您的喜好和抉擇。您必須順著自己的感覺走，憑直覺看清正確的事物。這個原則來自於我的恩師大

衛‧歐伊斯特拉赫（David Oistrakh），那時候他建議我演奏**自己安排**的曲目，並且做出連他自己都一知半解的選擇。那個時期，他教導了我要走自己的路線。我非常感謝他給我這寶貴的一課。

知名詩人約瑟夫‧布羅茨基（Joseph Brodsky）曾在其諾貝爾頒獎演說中更深入地談到：「一個人不論是作家或是讀者，都無關緊要，他最主要的任務在於如何過自己的人生，而不是由外力決定或指定的，即便這種生活看起來很高尚。我們每個人的生命都只有一次，我們也都明白生命的結局是什麼。」15 您會驚訝我這麼喜歡這段話嗎？

您也應該尋覓自己的未來，而若我現在對您的一些抉擇提出質疑，那也是因為——依我所見——您可能已經失控了。

假如我們能夠同台演奏——我特別要提我們的鋼琴三重奏——相互聆聽、一起為音樂感到興奮，在我心中將會浮現一股密切的交集。它將是我們之間愉悅、靈感的泉源，它也是保存這個奇蹟和守護我所有夥伴們願望的動力。我不會為自己、也不會為您設下無關緊要的目標。或許您就此會原諒我過度

的盛情。這時我會感受到哈姆雷特（Hamlet）嘲諷著我：「空話、空話、空話……」[16]（Words, words, words.）

我不期望您會完全認同我的陳述，我只希望有人能認真聽我的話。即便您因此開始省思，也是達到了我的目的。

奧蕾麗亞，願上帝賜您力量和敏銳的判斷力，拒絕背叛您自己和您的才華——亦拒絕如同您許多風光的同行一般地沉淪。

請您務必重視上天給予的禮物，是它激起了神奇的火花。在尋覓自我——您**個人的**自我——的這條路上，請您要多加留心！

我們要守護我們的音樂，就如同王子需要保護著玫瑰一樣。音樂讓我們更有涵養，深深地吸引著我們，也讓我們心靈更堅強。音樂深植我心，我也要為音樂而活。

心中與您同在

您的

15 取自約瑟夫·布羅茨基於一九八七年十二月八日之諾貝爾獎頒獎演說內容。

16 取自威廉·莎士比亞著作:《哈姆雷特》第二章,一九二行,哈姆雷特與波羅尼奧斯(Lord Polonius)之對話。當波羅尼奧斯詢問哈姆雷特:「您在讀什麼,殿下?」(What do you read, my lord?),哈姆雷特的回應。

惡夢交響樂

Albtraumsymphonie

　　我坐在火車裡，讀著報紙，車輪規律的跳動著，伴著四周的雜音，令人難以專心。突然間我的目光聚焦在以下的文章上。一開始閱讀它後，就停不下來了：

OVN

　　——「失敗者聯合樂團」（Orchester der vereinten Nichtskönner）

　　以上這段文字的讀者們，您有聽過 OVN 嗎？沒有？那我為您感到遺憾……您將持續面對永無止盡地「出賣」某些價值觀的團體，而且您也將錯過看見和聽見一些真實東西的機會。請容許我向您解釋：

　　——失敗者聯合樂團是一個團體，其最優秀的音樂家坐在後方，而最弱和最容易緊張的則會被分派擔任音樂會的大師。

　　——失敗者聯合樂團是一個彈奏得越爛，就越有成就的團體。

　　——失敗者聯合樂團的節目單上沒有很多曲目；嚴謹按照樂譜演奏的音樂會最受到歡迎；不遵照這種演奏模式的人，

就會被開除。

在挑選音樂家方面，也完全遵照以上規定：被聘用的都是會彈錯又沒節奏的，不但完全不顧鄰座的夥伴，而且還會一直去干擾他。

您也許會問為什麼要這樣？答案很簡單：都市裡的觀眾發現了在一堆爛蘋果中挑出較良品的樂趣。觀眾透過這種行為，可找到比較簡單的接觸方式，再也不用、也不需被逼著耗費精力去分析樂曲，只要表現出已經體會到的音樂意境就好。

風靡一時的流行樂音樂會，曾經傳遞給聽眾許多歡樂，但這已成為過往。新的時代已然降臨，人們不需擁有精明能幹的外表，而能藉由任何胡鬧瞎搞的舉動獲得樂趣。對許多都市人來說，這儼然已成為他們最喜歡的休閒娛樂方式。

樂團的經紀公司忠實地記錄了觀眾的喜好，而且馬上就轉化在失敗者聯合樂團的節目單中。而這種七拼八湊而成的節目表，還真的會讓觀眾們蜂擁而來。在週末舉辦給訂購季票觀眾的全系列布魯克納或馬勒交響曲音樂會，竟然也可成為當季的最熱門活動！（例如「古斯塔夫 17 搭配美味早餐」或

者「布魯克納之床邊音樂」)。最令人印象深刻的是連續數週公演、卻沒有聲樂家伴唱的華格納歌劇！而當代樂曲自然也不在話下，一場接著一場的馬拉松式音樂會，而且還座無虛席。肯定您會對此感到困惑。答案在於：這一切的曲目——不論是布魯克納或馬勒，華格納或是當代樂曲——都能讓失敗者聯合樂團用例行公事的方法表現，而且不含指揮！

至於還沒適應這種音樂神秘武器口味的觀眾，失敗者聯合樂團還可為他們推出海頓或莫札特的一系列交響樂曲。在這一類的演出當中，會安排二位指揮，其中一位負責指揮弦樂組，另一位負責指揮「其餘的一切」，光這就是一個很大的賣點了。每一位指揮都須依合約給予樂曲與另一位指揮家全然不同的詮釋風格，因為觀眾們喜愛密切關注兩位指揮大師之間的廝殺，就像觀賞羅馬競技場的生死格鬥節目一般。

您也必須承認這類節目確實令人緊扣心弦，關注誰搶拍、誰讓誰出糗，或誰能將某個長音拉得最長……壓軸則是曲目的尾聲，看誰能讓誰出錯，或者誰在樂曲的最後一段讓誰分心……觀眾們在音樂廳裡無不焦急地等待這一刻。這和先前

流行一時的「卡拉揚們」或類似的人有極大的差異，因為這些
人的音樂會所展現出的，是一股團結、和諧的氣氛；這些人在
音樂當中所追求的，正是完美的境界。

　　所幸已有新的趨勢產生，新的聆聽樂曲方式、使得新一
代的觀眾群油然而生，和先前音樂市場向觀眾強力推銷的完
美理想不同，他們很樂意接受舞台上的各種冒險與嘗試。

　　失敗者聯合樂團的成員也舉辦室內樂的晚間音樂會，
他們的節目內容一般都以各種樂器的獨奏、二重奏或者三重
奏等方式呈現。音樂家賣力地用這種方式演出，甚至可以為
那些真正熟識樂曲的愛樂者帶來無比的歡愉——由此可見，
新的藝術時代已經來臨。基於事先不會有任何排練，因此每
一位團員都不清楚自己將演奏哪一個部分。而這也讓觀眾發
展出自己的聽覺，因為要能聽得出哪一位演奏者是**最差勁**
的——或許這一位還能爭取加薪呢，　觀眾們和負責決定加薪
的人，至少也必須稍微專心聆聽一下樂曲。

　　這個樂團會請來的獨奏家，通常都是退休老人的年紀，這
和前一陣子如「雨後春筍」般、大量冒出搶手的菁英不同。老

一輩的才識和經歷無從得知，但對於樂器的熟稔度卻和其他伴奏的團員不相上下。如此也堪稱是「如假包換的民主」；在團體中不應過於突顯自我，但每個人（依照演出班表）都明白「自己的位子」在哪，此外還能給予教學指導方面適當的刺激。研究生和大學生隨時都能對失敗者聯合樂團的成員和獨奏家，提出批判的意見（同時收取特別費用，又稱之為「獎學金」）。當然，理想上他們應該要大張旗鼓和盡量不知羞恥地從事這行為，假如他們能在演奏當下提出批判意見，反而更會受到更高的重視。

在失敗者聯合樂團當季尾聲的音樂會中，會從動物園請來一隻紅毛猩猩作為指揮，這些被稱為慈善公演的音樂會頗受歡迎。音樂在我們生活的城市中，又重新塑造極高的地位，大家都不想錯過這些活動。買到這些音樂會門票的機率，就好像中樂透一樣。

上一季結束時，樂團整體的聲望達到巔峰，全世界的媒體都在報導，這個音樂晚會竟然演奏了一位來自高加索山區、名不見經傳的作曲家之著作。我想，那個作品好像稱作《劍舞》

[18] (Sabre Dance)。新的演奏方式要求每一位團員必須和一旁的團員彼此交換樂器，這也是他們合約裡所約定好的。指揮則手持一把巨大的軍刀登場，那把軍刀還特地為這位「動物園來的大師」磨得特別鋒利，然後這位大師則興奮地在勞累、驚恐、揮汗如流的團員之間穿梭跑跳。指揮的主要任務，在於將團員們一一壓制在地上，不管是憑藉他的激烈行為或是令人震懾的武器。演出過後，幾乎所有團員都精疲力盡地倒臥在舞台上──或許是因為他們已經把生命奉獻給藝術了。還活著的就會被指派去接收花束賀禮，但絕不可以順便嗅聞花香。另一方面，大師在他先前精湛的演出後，必須獨自演完最後的幾個橋段。觀眾的瘋狂程度已經無法形容了。

　　日前，失敗者聯合樂團的贊助商，才對存活下來的團員承諾要提高演出價碼，並且改善他們的住所環境，也承諾將在未來的五十年內（依照漢堡易北愛樂廳的模式），於本市興建一座全新的音樂廳。

　　假如在當地的人員不足以完成所有的計畫，也會從外地聘僱更多短期樂手。有一點是不會改變的：參與演出的任何

一個著名樂團，包括由國外邀請而來的，皆能夠如此地炫耀這麼多不按節拍、不依（指揮的）手勢或者（鄰座的）腳拍演奏的樂師。從本世紀初至今的所有 **CD** 都顯得黯然失色，也不受市場的青睞。誰還想要擁有這種「純淨」、空前絕後的音樂？這些「陳年老調」曾享有過多少時光的崇敬？真是個謬誤！

不論如何，親愛的讀者，我身為一名樂評家，還是希望能時常親身體驗這種充滿野性的活潑音樂！我不知道您會有什麼感受，但是光想到再度擁抱「純淨而完美」的音樂，如同往日一般，就會讓我反胃。我們真的很幸運，能夠在這個全新的世代裡，一同感受這種獨特又滿富情感的演奏方式。

不久之後，失敗者聯合樂團將受邀到海外舉辦公演。

希望我們的「文化支柱」在異鄉也能博得如此的滿堂喝采——平常我們熟悉的一些價值觀，在全球化的浪潮下，其實早已散播世界各地了。我們依然對我們的失敗者聯合樂團感到驕傲——畢竟它（我承認，除了資歷還淺的波羅的海室內樂團以外）是這類團體的先驅……

　　突然間，我聽到了鈴聲。我在火車上？伸手不見五指，我是在隧道中，還是在深淵裡？錯，都不是……

　　我在一個房間裡，在一間飯店的房間裡！我到底在哪？燈在哪？又是個習以為常的情況。原來我睡著了。先前描述的內容，其實都只是一場惡夢！

　　時間的洪流是無法截斷的。該起床去機場了，晚上在另一個城市還有人等著要接我去參加另一場音樂會。

17　馬勒（Gustav Mahler）之名

18　哈察督量（Aram Khachaturian）最著名的作品，出自其芭蕾舞劇《蓋雅納》（Gayne）。

詮釋者十誡

詮釋者十誡

Dekalog
eines Interpreten

詮釋者十誡

1

DU SOLLST KEINE
ANDEREN
GÖTTER HABEN NEBEN MIR

除了我以外
你不可信仰別的神

一、除了我以外，你不可信仰別的神。

　　讓我們針對「藝術家」這個詞彙的意涵來個腦力激盪吧。
對我而言，這個職業和心靈所追求的目標，兩者之間的關係是
顯而易見的。一個身為詮釋者的音樂家，有義務要將演奏曲目
的精神傳達給觀眾，並且讓情感適時地融入樂曲意境的起伏。
一名真正的藝術家的職責，在於將作者的原意盡可能地完整
呈現在觀眾面前。這個過程對於詮釋者而言，一點都不簡單；
相反地，要能忠於原著，同時要能確實掌握樂曲，必須要在時
間和體力上下很大功夫。

　　但這方面正逐漸產生了價值觀的轉變。當「藝術家」深度
研究作品之後，他會傾向隨意對樂曲添加個人的情感，藉此
向觀眾展現他個人高超的才華；而觀眾也傾向支持這種改變，
讓音樂產業趁虛而入，藉著銷售無形的「價值」來換取「現利」。

　　於是我們創造了全新的「神」（雖然對我們來說有些突然，
事實上卻看似早已成定局，而且其中還不乏我們自己的虛榮
心作祟）。一個仲介人或是一個諧星，突然一轉眼就成了受到

眾人喝采的偉大詮釋者，四處簽名留念，讓經紀人強力推銷名聲，並簽下保證暢銷的合約。名利雙收又特別自滿，有時候還甚至是「新出爐」的舞台人，仍以「奧菲斯」[19] 般的形象出現在各地的舞台上，而樂曲本身，還有它們的作曲家，則非眾人目光的焦點。

讓我們環顧一下周遭：觀眾都對誰、用什麼態度鼓掌叫好？

最首要的當然是所謂的「明星」。這群人成功地讓世人認同自己的才華，也在各項比賽中過關斬將，一路扶搖直上，最後成為經紀人和音樂製作人眼中最有說服力、最有光明未來的「希望之星」。絕大部分參與其中的人（包含巨星在內），並未對音樂本身（古典樂或現代樂）多加思索，而只在乎更高的認同，也就是與銷售量有緊密關聯的「名望」。「重量不重質」（門票、CD、巡迴演出的票房）的過程是很殘酷的，只要能擠出最迷人的微笑，就有機會生存下去，隨之而生的就是模仿和崇拜現象。在此可以立即浮現出來的，就是郎朗這個名稱（在俄國與其相應的應該是丹尼斯·馬祖耶夫，Denis Matsuev）。年輕活力與才華的相乘效果、在琴鍵上展露過人的技藝，都是他

成功之關鍵。誰會在乎他彈奏**什麼**曲子？重點在於是**誰**彈奏！

在功成名就之後，這些如虎添翼般的巨星開始尋找「贊助人」，對象不外乎是有權有勢者，如政治人物、商業大亨等。在此必須說明，這些並不是巨星們堅信的模式，而是「現況」（「我不得不去理會總統。」），或者「有其必要性」驅使所然，就像是一個樂團的藝術總監一樣（不論是瓦列里·葛濟夫，Valery Gergiev，或是尤利·泰米卡諾夫，所言：「我得努力維持樂團的營運。不然還有誰能提供金援？」）。其他人卻是因為不幸的巧合而聲名遠播（這時浮現在我腦海的是福特萬格勒和希特勒的面孔）；也有人是因為天真而被塑造成似真似假的英雄（渾身魅力的尤利·巴希米特，Yuri Bashmet，曾肅然起敬地對我說：「你無法想像這傢伙有多麼厲害！」，那時他以為他必須出面保護一位他熟識的英雄）。

這一切和音樂有何關連？完全**沒有**。更嚴重的是，一股有如「環境汙染」和「心靈汙染」的現象正蔓延開來。一個音樂家（而且是至今為止還有能力的）必須順從的使命，已經不足以填滿生命空間了，剩下的只是「空洞的音符」。即便這些「巨

星」的擁護者無法立即察覺到這個轉變，它也將如同迴力鏢一樣，遲早會轉回來摧毀這個巨星和他（曾擁有過）的聲望。

　　藉此機會，我要紀念一下我的好友兼偉大的作曲家阿爾弗瑞德・施尼特克（他不幸英年早逝）。當他獲得在當時家鄉──前蘇聯──最偉大的獎項「列寧獎」的時候，他卻勇於拒絕接受，真是完全地忠於自己。他在一封信中寫下拒絕此獎項的原因：「列寧本身是無神論者，因此身為一個有信仰者的我，完全無法接受這個標示著列寧名稱的獎項。」作為一個詮釋者，要懂得「閱讀」的不僅是作曲家的作品，也包含他們的作為，這是非常重要的……

　　為了音樂而奉獻的人，也會永遠忠實於她。這種人不會為自己製造其他的神，遲早大家會發現「國王的新衣」！一個被普羅大眾塑型為「巨星」的藝術家，不會帶給自己演奏的樂曲更深入的意境。這種音樂遲早會被世人遺忘。

19　奧菲斯是太陽神阿波羅（Apollo）與謬思女神卡利奧普（Calliope）之子，藝術天分極高，精通彈唱譜曲，天地萬物都沉迷於他的音樂，阿波羅因此將神使赫爾密斯（Hermes）所贈的七弦琴轉送給奧菲斯。

詮釋者十誡

2

Du sollst dir keine Götzen machen

你不可
膜拜偶像

二、你不可膜拜偶像

　　榮譽頭銜、獎項、葛萊美獎、音樂比賽的獎項、得勝的歡欣、動章、獎牌、本週（本月或年度）最佳 CD 排行、計分評論、評價等級、網站、國內或國際，或者國家級或非國家級的各種獎項、和大師級的詮釋者之間的比較、掌聲、喝采……這一切都只不過是**虛榮心**。因為沒有任何一個獎勵和褒揚，能夠十足地感謝一個人為了音樂所做出的**奉獻**。

　　一位真正的藝術家不會希望他獲得的褒揚，僅僅是一串的言語、表面行動或者金銀財寶。他的付出是完全無私的，有如為了上帝而奉獻自己。詮釋者一旦屈服於追求名望的誘惑，就無法通過「嚴峻的考驗」，甚至還可能受到懲罰。他的名字、響亮的、造就高額票房的、獲得滿堂喝采的、在世期間享盡榮華等……的名聲，終將遭世人遺忘。響著「天堂般樂曲」的夢幻之境，**將**不會為這些讓人「朗朗上口」的明星開啟那一道門。

　　重點是詮釋者必須與「作品」合而為一，而不是與自己本身。唯有藉由這種完全的融合，才能滿懷慈悲地讓所有人永

遠解脫，甚至在其他名藝術家演奏時也能夠感受得到這種意境。我們只需回想幾位這樣的偉人：卡薩爾斯、顧爾德、歐伊斯特拉赫、伯恩斯坦、哈農庫特。費雪－迪斯考曾描述得很貼切：「音樂家應該要奉獻於音樂，而非反之」。

但與巴赫、海頓、貝多芬、舒曼、舒伯特、馬勒、貝爾格（Alban Berg）、巴爾托克（Béla Bartók）、史特拉汶斯基（Igor Stravinsky）和蕭斯塔科維契（Dmitri Shostakovich）等相較之下，上述偉大的名號卻顯得略遜一籌。

音樂是從無而有的，而只有能和寂靜對話的音樂，才是值得崇敬的，能夠讓詮釋者徹底溶解於無名的音符當中。

才華洋溢的詮釋者被偶像化、被「加冕」，使得音樂的基本教條遭到破壞，這些亂象都只不過是崇拜偶像的舉止。

如果在幕後大排長龍，只為了索取巨星的簽名（今日其實不見得是為了簽名，而是為了拍照──和今晚的英雄合照），會讓人想要在演出結束後立即「逃脫」，就像史維亞托斯拉夫．李希特、赫伯特．馮．卡拉揚或者阿爾圖羅．班尼代堤．米開蘭傑里一樣，節目表演完畢，收工。為什麼人們要特地與這些

名人見面、追逐著他們？若他們的靈魂是空洞的，為什麼非得要擠出笑容不可，有時甚至還特意留給他人「與你同在」的感覺？是誰給予觀眾權利，一窺藝術家「音樂」的幕後？

最先開始的兒童遊戲是塑造王子與公主，之後延伸到電影中的英雄，但這全然不代表虛擬的角色（被「神化」後）就非要符合觀眾的要求不可。

若能生活在一個所有虛擬神明都不具地位的環境中，應該會是個更好的選擇。格倫·顧爾德用以下的話語來解釋為何他不再舉辦音樂會：「對我而言，音樂只是樂曲和我之間的對話而已。」

若是我們能身為這種對話的見證人，或身為當事人之一，將是無比的榮幸，能將這個奇蹟深植在心中，但僅保留給自己比較好，或是讓**我們**悄悄地離去……

詮釋者十誡

3

DU SOLLST DEN BEGRIFF „MUSIK" NICHT MISSBRAUCHEN

你不可
濫用「音樂」之名

三、你不可濫用「音樂」之名

藝術家的責任，在於**賦予**作曲家貼切的風格，隨時要將「雷達」鎖定在這個任務上，專心聆聽樂曲或是同伴的演奏。他不能被世俗的外在所牽引，不能加以簡化，也不能期待用某種「F模式」來詮釋樂曲。

一名真正的音樂家不能為自己的「作品詮釋」塑造神話，也要阻止他人進行神化。他必須忠於自己，「允許」自己向大師學習──或許這樣可能會讓他感到愉悅和神采洋溢。但這不意味著他能夠以被作曲家「加持過」的身分，完全地取代其地位，並聲稱他有能力「詮釋」。一個詮釋者所應追求的，是不斷地尋覓、超越自我、與他人分享──而且都不應有成為絕世無雙的企圖心。

他的眼光與泛泛之輩相同，他的謙虛將受到肯定，人們將會對他投注目光。當這一切發生時，他就會了解寂靜的意涵，因為一名真正的藝術家是透過特別的頻率，甚至是在……休息時達到成功的。不希望被「所有人占有」、或者「隨時被人取

用」，隱藏在後的潛能，它的影響力讓人幾乎感受不到。

阿福‧帕特也將他作品的第二部分《白板》(Tabula rasa)稱為「肅靜」(Silentium)。當我們以驚訝的眼神看著他音符甚少的曲目時，他相當具有智慧地要求塔蒂安娜‧葛林丹可和我（我們是這個作品的首演者）切勿強迫自己接受這些樂譜，而是慎重地分析交互作用。直到我們拋棄了心中的不安之後，才有能力面對作曲家的意境詮釋。

寂靜，必須以自己的語言來溝通，才能充分體會內涵。

詮釋者十誡

4

DU SOLLST DEN FEIERTAG HEILIGEN

你應守安息日
為聖日

四、你應守安息日為聖日

這是一條被世人遺忘的誡命。全世界的音樂會有哪一場會想到不應在週六還是週日舉辦？相反的，正是這些日子讓票房「最有價值」。我們每一個人都緊密地參與在這個不眠不休的娛樂產業當中，誰又會想到週末呢？

難道為音樂奉獻和傳達訊息的我們，不值得享受一些「休閒時光」嗎？難道我們就是透過這種不寧不靜和不停不休的一連串活動，出賣了音樂？指揮家已經感覺到身為樂團的「領隊」，在這個時代已經不敷需求了。是的，最好是當**兩個**樂團，或至**兩個**劇團的「領隊」。

但是願意在同一天於不同城市或國家登台演出的獨奏家，或是在演出後直接進入錄音室、參加談話性節目，或是接受媒體訪問的音樂家，這對他們又有什麼好處呢？事實上，整個音樂產業都建立在馬不停蹄地接案的架構上。越是熱門的音樂家，就會感覺自己更形重要，那又何來的休閒、家庭、親友，以及工作上的啟發呢？難道休息不就是為了要能「飛黃騰達」

嗎?即使是一週一天、一個月一週,或是一年一個月也好……

我們不得不承認,其實周遭有許多人早已屈服於現代緊迫盯人的步調,也深陷於隨手可得的科技所創造的「成就」。最好能讓我在假日的時候,把全世界的網路通通關閉,讓我們能再度細細傾聽和發現彼此。因為,我們必須先向音樂敞開心胸,它才能從我們心中「油然而生」。但我們卻反其道而行,用許多通稱為「虛無飄渺」的成分來填滿生活空間。讓我們誠實以對:有多少與音樂相關的行為是被世俗的需求所操控著,包含了虛榮心和對重點失焦。

這時我想起其中一位摯友的話,那時他才經歷了一次重大手術,剛從醫院回到家。他專心聆聽我抱怨這些既真實、卻又毫不複雜的日常煩惱,突然間他打斷我的話,說道:

「我的好朋友,你坐下來,躺在沙發上。笑一下……慶幸你還活著!」

自從那天起,我無不希望偶爾能對我的同行們、也對我自己喊:

「音樂家們,暫停所有的一切!沉澱一下你們自己!把**假**

日視為神聖之日（即使剛好是週五或是週一），因為假日是用來給你們啟發的。

靈感的泉源可來自於山岳和湖泊、一片鈴蘭和蘭花、言語和音符、也可以是任何一種聲音和鳥兒的歌聲。

毋須製造任何的聲響，盡情地去傾聽吧！」

詮釋者十誡

5

DU SOLLST DEINE
MEISTER EHREN

你要尊敬
你的恩師

五、你要尊敬你的恩師

我們是否都聽從真正神明的旨意呢?

不知不覺中,一個音樂家的靈魂,就這麼被自戀荼毒了……

這時讓我想起一個故事:

曾經有一位小提琴家,他在我的樂團待了很多年,就叫他巴扎羅夫 [20] 好了。

我們這位英雄能夠很精湛地使用樂器,他的性格當中有一個特質,就是永遠無法感到滿足。他總是會對所有事物和每個人發脾氣:與他共事的人都覺得他很不上道,而他也常批評指揮和獨唱家的水準根本不配與樂團合作,簡直是太不專業了。他認為這個他待了好幾年的樂團,其實是「可以更優秀的」,前提是如果有真正的專家能與他合作的話。巴扎羅夫總是無情地批判,對每一件事情都要提出嘲諷至極的看法,也四處找周邊夥伴和觀眾們的碴。他總愛將自己的問題投射到別人身上,更不斷地用誇大無禮的方式,來表明無法接受我

對藝術的看法（有時候是無法接受我的演奏方式……）。

　　衝突，就這麼慢慢地累積起來，而我卻極力地想要避免它。事實上，我甚至讓大家跌破眼鏡，幫巴扎羅夫在樂團內找到一個絕佳的位置，也讓他在兩次的巡迴公演當中擔任了主角，為的就是希望他藉由樂團「領隊」的身份，將自己最好的那一面展現出來。而這個身份最需要的，就是威權和能力，但這卻是他最缺乏的。「完美主義」僅出現在他的理念中（對藝術而言實在是太危險了！），可想而知，他缺少的實在是太多了。

　　在擴編節目表時，我決定和樂團演奏貝多芬晚期弦樂四重奏。巴扎羅夫被指派負責這個「安插」在樂團四重奏的一部分獨奏。一開始還為了能熟練這曲子而興奮不已，但後來則「不得不」深入鑽研樂譜和重新整理，而且他也一直找不到最適合的演奏方式。不管是節奏或是樂曲音色方面有何困難，在尋找新的解決辦法時，特別需要專心一意。我不得不再度察覺到，這位「同行」又有難遂己願之意；經過我們一連串的討論和爭辯，終於有了一些共識，感覺似乎暢通無阻了。接著我們便進行下一場音樂會，在變奏的部分也交替演奏了柔和的橋

段。在這些「交替演奏」的其中一段當中，巴扎羅夫竟然試著
要模仿我，好凸顯我的演出有多麼地糟，而且還刻意誇張地
擠壓他的弓。那聽起來真是……尖銳無比又顏面盡失，與原
本的曲子完全不搭。

　　這個行徑也意味著他為自己下了「判決」。我們的樂團所
奉行的教條，絕對不包含「我比作曲家更重要」這一項。對我
來說，那是個很痛苦的決定，但別無他法。因此我對巴扎羅夫
說：「我的好友，我們都讓彼此很辛苦……但是再怎麼樣也不
應該拿音樂出氣。所以我們要如何分道揚鑣呢？」

　　即使是巴扎羅夫的好友們也都能諒解我的決定，連老天
都不能否認，對同行們的無禮，終究會演變成對音樂的輕視。
沒有任何一位詮釋者能從頭到尾都只專注於自我，他的責任
在於「提供」樂曲，不論音樂會出現什麼樣的狀況，也不論指
揮或是身旁的夥伴是誰。最高的原則就是要保持對恩師、創
作者、作曲家的尊敬！要是沉迷在自我的意境中，堅信沒有人
能比自己更貼切地詮釋哪些人的樂曲，只會「砸了自己的招
牌」，或是只能在這塊毀壞的招牌裡尋找立身之地。

·

20 隱喻在伊凡·屠格涅夫(Ivan Turgenev)小說《父與子》(Fathers and Sons)裡的其中一位兒子，
 葉夫根尼·巴扎羅夫(Yevgeny Bazarov)，他完全不認同威權。

詮釋者十誡

6

DU SOLLST
NICHT TÖTEN

你不可
殺生

六、你不可殺生

「奉獻」和「使用」音樂之間的差距還真是大！這就好比是教堂裡虔誠的「牧師」和表面依附在宗教的「教友」一般！

我曾在某個城市排練蘇菲亞・古拜杜莉娜的第二號小提琴協奏曲，這個作品前一陣子才被收錄到我的節目單中，所以在這期間已經演練多次了，其中還曾與當代最著名的指揮家之一，克理斯帝安・提勒曼（Christian Thielemann），一同合作過。我很欣慰能在此感受到這位大師對女作曲家的崇敬。他與慕尼黑愛樂管弦樂團（Munich Philharmonic Orchestra）的合作令人感到完全的奉獻，同時他不曾忽略了我的所有需求。最後，我們還是將自己奉獻給這位作曲家的作品，這些曲目也再度證明了她永無止境的創作能量。每經過一次排練，就讓我對此更有信心。這個音樂會有個充滿神祕感的名稱：「在當代」（In tempus praesens），它將啟發我們去尋覓能夠開啟虛擬世界之門的「鑰匙」。

過去幾次的演出，讓我能清楚地感受到偶爾應該（有時

候是必須）將節奏「扯開」，以便在繼續下一段之前能讓音符、合奏和樂曲的意境，有充分時間被融合與吸收。

幾個禮拜以後，我又跟另一個樂團合作演出同一個節目，這次和我搭配的是另一位大師，就稱他為阿爾伯特・馬可夫（Albrecht Markow）吧。

站在舞台上的我，一直嘗試要融入樂曲，以便不對曲子造成任何扭曲。如果要對這位女作曲家展現出應有的崇敬，勢必要有所自我犧牲，畢竟事關與我合作多年的蘇菲亞・古拜杜莉娜。

有時我會請指揮「給」我多一些時間，這個「時間」在樂譜裡面並沒有註明——因為這是純粹主觀意見，所以我的合作夥伴完全不明瞭。這位大師對於樂譜的解讀是完全正確的，因此也就堅持要依順他的節奏，而我卻從頭到尾都覺得……「我要窒息了」。我不得不一再地中斷和請對方諒解，在總彩排時終於爆發爭執。在我又中斷時，很激動地說我跟不上他的節奏，我們不應該「單純地」演奏音符，「這背後還有另外的氛圍，畢竟這就是音樂呀！」雖然我們還是一同將曲子演奏

完畢，但已沒有任何喜悅了。我還是勉強接受這個結果，而且還以為我會就此屈服，反正傍晚的時候，一切應該就會回到正常⋯⋯

　　但是結果完全相反。大師在排演完之後來到我的更衣室，指責我任意中斷總彩排是「不行的」，甚至「在整個樂團面前糾正他」。

　　而我則有生以來破天荒的大喊：「年輕人！」然而大師竟立即接話說：「我沒有您想像的那麼年輕！」。

　　「隨你便，不管如何我都比你年長。」我應聲道。

　　我根本無法壓抑我的憤怒，但仍得試著保持禮貌。「敬愛的馬可夫先生，」我接續說著「我曾經有幸和許多指揮家合作，比起您和獨奏家合作的次數還多太多了⋯⋯」

　　大師表情嚴肅，肯定想要對我反駁；他的虛榮心受到創傷，因為他不容許別人對他說教。

　　基本上，我在衝突這方面是很生疏的。於是，我「懸崖勒馬」，試著讓整個氣氛緩和下來。只不過我的情緒還是讓我講了一長串的獨白：「我敬愛的同行！您可要認清每一首樂曲

都需要所有詮釋者之間的相互理解，而這也就是我們彼此都需要尋覓的。如果不這樣的話，我們等於是**害死了**音樂。要是我騰不出時間來，那麼能幫助我們的，就是您『認為是正確』的感覺，或是您想要忠於樂曲而非演出成果的期待。我們必須尋找共同的語言和交集，這是我們面對作曲家時應有的義務……問題不在於我要以個人的『時間感』來扭曲這個樂曲的詮釋，而是在於這個樂曲要求的，是一個審慎和個人化的接觸。光憑數字和各項指導，並不能賦予這個樂曲任何生命。這也就是我一再要求您給我一點時間來『調整音色』的緣故……」

　　大師狐疑地聽完我的長篇大論，他果然完全不了解我要表達什麼。雖然雙方的和解依然無望，但他也沒有成功地挑起兩人對決。在經過這場「啟蒙對談」之後，我們終於分道揚鑣。

　　我們似乎曾在某個夜晚一同演出過，但過程中完全談不上有任何的喜悅。大師專心在他的樂譜上，而我基本上則也是努力地要忠實於它。觀眾的掌聲不絕於耳，但我卻沒有強烈的

意願和合作夥伴握手致意,而蘇菲亞的鉅作也「安然度過」這個夜晚。美妙的樂曲還是勝過了我們之間的齟齬。

這個事件在當時是很令人心痛的,卻不是個悲劇……日後我跟友人談及這事件時,不知為何,大家都只覺得好笑;但事件發生當下,我卻笑不出來。這是為什麼?因為音樂不值得承受追求真相之爭,音樂的層次遠高於此。

還停留在我記憶中的就是那一句「年輕人!」,讓我日後領悟到:那時候我的年紀應該要有六十四歲,才能拿來當致勝「王牌」!

直到今日我還很懷疑,那位大師究竟有沒有理解我近乎絕望的呼籲?在他的價值觀裡,那身用來殘害音樂的外型,確實讓他具有極高的地位。阿爾伯特·馬可夫恐怕不是唯一害死音樂的大師,蘇菲亞·古拜杜莉娜也絕不是這種「自私蠻橫」唯一的受害者。

但是只有那些靠著音樂取得財利、權勢和聲望的人,才會「害死」音樂嗎?還是只有那些無能欣賞音樂、無能發現真實音調的人?當然我們也不能忽略刻板印象、例行公事和壓力,

它們對於演奏者是有多麼地危險。不能「重蹈覆轍」是理所當然的道理，但在客座演出時可就不適用這個原則了。

大多數的「後起之秀」都急於「曝光」，這種「急躁」正好給周遭的環境製造了利用機會。這些未來之星基於「必須發光發熱」，被接踵而來的演出活動壓得喘不過氣，也必須在「擄獲」觀眾的胃口之後、不停地嘗試讓產生這種「效用」的元素有所提升。在這種惡性循環之下，「未來之星」將可想而知地開始推出平庸的作品。

肯定也有些指揮家並不重視演奏時的精湛技巧，他們透過表情來模仿「感覺的深度」，並透過裝腔作勢來掩蓋他們空洞的靈魂。也難怪在詮釋者的群組裡，時而可見「接收特定的詮釋風格」的現象，也就是「複製」當下最傑出或最普遍（也就是代表會「成功」）的詮釋錄製樂曲。這類的「複製品」自然也期待受到各界的青睞，即便這些作品不含原創性及作者的自我內涵……不過，在美術的領域中，複製品（不同於那些很明顯的仿冒品）似乎早已成為「理所當然的一部份」。相較之下，音樂產業對於仍在世的音樂家的詮釋作品，還是會基於

「第一手資料」而賦予「原創著作」一道明確的界線。

　　人們總是容易忘記美學和道德之間緊密的關係，也容易忘記若是**作曲家**和**演奏者**攜手合作時，藉此而詮釋出的律動，將會更強烈地與作曲家達成一致的協調。因為在這個情形下，所有填滿樂譜的「符號」，都將因此變得活潑生動。

詮釋者十誡

7

DU SOLLST DICH NICHT VERFÜHREN LASSEN

你不可
接受誘惑

七、你不可接受誘惑

就讓我們來談談功名吧……

在這個充滿大眾活動和娛樂的世代，如果能和流行的趨勢相結合，就會被稱為「很酷」。要不是有人突發奇想以此來廣納財源，也不會出現瘋狂追逐「名聲」和「明星」的現象！

對於許多企業、經紀人和廣告業來說，從這些古典樂的「當代英雄」身上刮取油水，已經不只是單純的想像了。連音樂人本身也直接涉入這個遊戲中，還以「將古典音樂帶到群眾裡」的藉口來合理化。我們只要想想三位男高音家的所有演出：多明哥（Plácido Domingo）、帕華洛帝、卡列拉斯（José Carreras）──你能想像奧菲斯用他的里拉琴（而且還是電子混音的！），在奧林匹亞競技場演奏樂曲嗎？

「量比質還重要」，這個想法已經嚴重腐蝕了音樂的基本概念。大量生產的商品，已將原先應該作為「個人私密感受」的音樂推至幕後，市場經濟徹底摧毀了個人與音樂之間的關係。

　　音樂已遭誘惑征服，人們開始信奉其他的神明，也抱持著另類的「愛」。格倫・顧爾德曾言：「觀眾和其所展現的熱情，甚至可能會對詮釋者以及他對自己的判斷產生負面影響。」只要「掌聲轉化成為喝采」，通常也就可在舞台上（例如「奧斯卡金像獎」的頒獎典禮上）見到名牌西裝或洋裝、裸露的美背、光腳穿著高跟鞋和外露的鮮艷指甲；簡單地説，這些世俗的光鮮亮麗，根本沒有任何意義和價值，充其量只能分散和轉移焦點。

　　我不想在此列出具體的姓名，反正大家都明白，即便在某些場合存在著不同的意見。難道這些只為了「成名」而只挑選「保證賣座」作品的詮釋者，沒有「背叛」他們的職業道德？

　　眾人應抗拒罪惡之苗，隨時牢記偉大的瑪麗亞・尤蒂娜[21]，她的名言足以讓一切回到原點。

　　在她的一封信中曾寫道：

　　「有關於按譜彈奏，我一直變換演奏方式，在這三、四年間，現代樂已經完全地普遍化了，而我的腦海和雙手依然保存了數十首曲子。但我想追求的並非『轟動』，而是表演一系列

偉大作曲家的作品……（反正外界多少都聽過我……）」

　　但我們竟然受到誘惑，使得對於音樂的忠誠消失在這股潮流中，讓我們在成功之名（抑或票房之名）下完全地「屈服」（名義上和事實上皆同！）──重要的是只要「客人」（聽眾）滿意就好。這樣難道不會讓我們聯想到妓院？

　　真實的情感是無價的。

　　她的純淨和細膩必須傳承下去。

　　音樂起於濃烈的情感意境，唯有保持她的脆弱性，才能維持音樂與眾不同的風味，而不是讓她「淪落」在市場交易中。

　　「喪失忠誠」亦即背叛。

　　它可帶來娛樂，可讓人「情迷心竅」或致富，可暫時擺脫無法解決的困難，但它也就此奪取我們最主要的──傾聽弦外之音的能力……因為背叛使得我們跌入（無底的）深淵，讓我們從此迷失自己。

21　瑪麗亞·溫亞米諾芙娜·尤蒂娜（1877～1970）曾是蘇聯─俄羅斯最著名的鋼琴家之一，她為人樂道的不單是極度嚴謹的生活方式和對宗教的虔誠，甚至在史達林時期，她也勇於表達其個人曲風和態度。但長期以來，她在西方國家並不知名。

詮釋者十誡

8

Du sollst
nicht stehlen

你不可
偷盜

八、你不可偷盜

　　不久之前，有一位年約十七歲的年輕日本小提琴手，才毛遂自薦來到克隆貝爾格 [22] 找我。他好不容易說服我聆聽他的演奏，也藉此表明在我面前演奏是他人生的最大夢想。雖然我相當忙碌，還是耐著性子，告訴自己不要就這麼摧毀一個人的夢想。

　　在見了面之後，他拿出了小提琴，開始演奏巴赫的《夏康舞曲》。才過了幾秒我就開始感覺錯亂。起初我完全不知道聽的是什麼曲子，年輕人演奏地很精準，輕重音沒錯、音色本身也無可挑剔；再聽了幾分鐘後，我終於發現疑點：他的詮釋方法很耳熟。聽得越久，就越熟悉……原來是我自己的。年輕人徹徹底底地複製了一切（極可能是參考了錄影片段）：手指壓弦的方式、弓的拉法，甚至是我的舉動。基本上，這對我來說並沒造成太多厭惡，但這段折磨還是持續了大約十五分鐘，後來我對這位年輕的小提琴手提了一個問題：「您肯定參考過我的錄影吧？」年輕人興高采烈地應答：「是呀，大師，您真

是我最崇敬的榜樣！您太令人讚嘆了……」

我不得不給這位小提琴手一個中肯的建議：永遠不要模仿任何人，而是去尋覓自己的演繹方式和生命之路，畢竟生命無法重來。這句話著實讓他感到當頭棒喝。

可惜今日大家都普遍使用耳機來詳細研究樂曲（尤其是指揮），甚至是直接「背起來」，然後直接將這些「替代品」呈現在觀眾和其他音樂家面前。在 YouTube 上可以欣賞所有的樂曲，不論是音樂檔還是影像檔……這樣要如何抗拒將自己最欣賞或最喜歡的作品詮釋「直接複製」過來的誘惑？而且被複製的詮釋者，曾花了數個月時間去研究樂譜，並「經歷了」尋覓個人進入音樂情境的過程，這些通常都會被忽略。難道這樣就是「落伍」嗎？或許是吧。但是這種歷經長時間辛苦醞釀出的作品，絕對不會像「蜉蝣」般地難以區分。

我深信一個藝術家（甚至是一個詮釋者！）有義務要**創作**，也就是要做出令人耳目一新、高深莫測、空前絕後，或是「全新」的作品。

　　模仿並不能開啟新的境界，它僅僅讓人聯想起已存在的原創，也逐漸萎縮了我們曾有過的經歷，以及敞開心胸、學習愛的能力。

　　不過，假如因為參考和仿冒的方便而捨棄探索的勇氣，就連創作者（作曲家）也可能被誘惑而遭到「移植」，即便是所謂的「學派」或去認知某一途徑或方式（「新簡化主義」或「新複雜主義」）亦然。在創作上號稱「某某風」，難道這不是一種背棄自我、隱藏在名人身後的方式？難道不會忘記，一個真正的藝術家不應在工作上使用「半成品」（即便這是很優良的半成品），而是追求「最深處」的意境？當然，要是把一切都倒過來看，只為了「更加真實」，也無濟於事。

　　玩弄音符是一件危險的事，「冒牌者」終究會消失在歷史中；不過，那些引誘觀眾的「帥氣有型的男孩們和年輕貌美的女孩們」，他們所剩的日子不多了。他們不久以後就會被……他們的同類取代。唯有身懷無與倫比的個人風格、讓人無法忘懷的特質、寧願為了追尋個人曲風而甘受苦難（包括在生活上）的人，才能在歷史上保有一席之地。

22　克隆貝爾格學院（Kronberg Academy）以及基頓・克萊曼基金會（Gidon Kremer Foundation）均位於德國陶努斯山區克隆貝爾格（Kronberg im Taunus）。

詮釋者十誡

9

DU SOLLST KEIN FALSCHES
ZEUGNIS ABLEGEN

你不可
作假見證

九、你不可作假見證

要我們的心説出真話，困難至極！
因此你會説：「你真難讓人理解！
你將心中所思的，轉化為語言，而成了謊言。」
——費奧多爾·秋切夫（Fyodor Tyutchev）

　　音樂家的世界，充滿了謠言、流言蜚語、職業上的忌妒、
紛爭，還有想藉由他人的失敗來鞏固自身地位的需求。而在
各種不同的建議中，也不乏其「黑暗的一面」：從小我們就被
指定「哪些」才是該彈奏的、該關注的、該詮釋的，也被指定「該
如何」坐正、行走、表現和成為什麼樣的人物。

　　一開始是我們的父母親和老師們，之後則是音樂比賽中
的評審們、經紀人、音樂會主辦者、記者和樂評。尤其是最後
的那幾位最愛表現「專業看法」：他們心中只有一個念頭，就是
拿比較優秀的榜樣來開導他人。而觀眾卻特別信任這些「無所
不知」的人，因為白紙黑字總比空口白話還要來得更有説服力。

　　再加上音樂史作家的「後台」常可作為相互對應的分析參考。樂評必須幾乎天天造訪音樂會或者聆聽 CD，讓我不得不感到訝異，他們到底要如何消化大量的資訊；因為在非常仔細聆聽音樂（即使是非常優雅和美妙的）之後，不僅可以帶來能量，也可能讓人筋疲力盡。尤其音樂品質極待加強時。有時候，這類的「筋疲力盡」、這類的自我限制，也可能在新聞報導和雜誌專欄的公開意見中出現迴響。預先編好的評論通常都已經相互套好招了（還是和讀者之間？），就像是互相作球一般。

　　對於音樂家而言，最重要的莫過於學習不要中傷同行，即使他們有時候真的很想對你如此……在眾多「無言的訊息」中，存在著數不清的惡意，如果透過表情的顯露，將可能遭到完全扭曲。

　　如果我不是在那個奇怪的、深受荼毒的、當時稱作蘇聯的國家長大，或許我對他們的意見就不會如此地敏感。

　　在這個極權政府的統治下，「對他人做出偽證」是其意識形態中不可或缺的一部份。我曾親耳聽到阿福・帕特被稱為

「名不見經傳」的作曲家，我也曾被人不斷地被貼上「古怪」、「高知識份子」的「標籤」（日後在西方國家也越來越常出現）。但相較之下，這一切「尚屬」小事一椿。有些作曲家受到的傷害更加嚴重，例如阿爾弗列德‧施尼特克、蘇菲亞‧古拜杜莉娜、艾迪森‧丹尼索夫（Edison Denisov）以及瓦倫汀‧席威斯特洛夫等，曾遭當時蘇聯作曲家當中的「大元帥」吉洪‧赫連尼科夫（Tikhon Khrennikov）貼上這類標籤，因為當時他也要為我貼上標籤，只因我演奏的樂曲疑似「扭曲」了蘇聯的音樂。在蘇聯，「陷入批判」就代表了必須噤聲。

　　人們總會說，作曲家的創作都是「白費功夫」的，詮釋家一律禁止出境，其登台演出的權力也遭到剝奪。我們可以拿迪米特里‧蕭斯塔科維契命運多舛的好友暨同行，米茲斯拉夫‧溫柏格（Mieczys aw Weinberg）作為這種趨勢的典型。這位偉大的作曲家竟被貼上「模仿者」的標籤而被唾棄和遭到世人遺忘。幸好他的作品在今日又重見光明，我也很榮幸能成為這作品的其中一份子。

　　當然在民主國家就不會有這麼悲慘的待遇，但是這裡的

商人能立即「嗅出」誰和什麼作品值得推銷、誰又應該被冷凍起來。世間有千方百計能阻止一個藝術家做他自己，除了先前提及的評論家外，還有各種的意見、謠言和茶餘飯後的流言蜚語，足以使人跌入深淵。

各種的協定和合約也可能出現這種命運，因為不僅是音樂比賽的結果，還有關於音樂和音樂家的談論內容，都可能就此注定了它們的命運。而這卻時常是那些實際上對於音樂或詮釋作品「沒有聽覺」的人所導致的，他們一心一意地只想發掘能夠創造高額票房或是喚起所謂「民族驕傲」的「偶像」。

我們大家都深受這個構思不怎麼精巧的觀點所害，但受害最深的還是音樂本身。真實的音樂，連同「尚未見世」的作品，都可能因為虛言假語而沒入深淵。

真實的音樂是實際的、正直的，她是要透過真心來相互傳遞的。

詮釋者十誡

10

DU SOLLST NICHT TRACHTEN NACH DEINES NÄCHSTEN KLÄNGEN

你不可
貪戀他人的音符

十、你不可貪戀他人的音符

你不可貪戀你周遭同行、夥伴、夥伴的夥伴、夥伴的樂隊或樂團的音符，只要不是你的就不可據為己有。

許多藝術家都會忌妒他們同行的作品，他們就像是被寵壞的小孩，再怎麼樣都只想佔有周遭其他小孩的玩具，而且還永不知足。他們心裡只有一個念頭：「這是我的；買給我吧；我要這個。」就是這種念頭會導致極度主觀的個人意見和欺騙自我。

回到詮釋者這個話題上，您的弱點並非深藏不露。我們總會聽到：「要是我有他的樂器就好了！」、「他／她有這個經紀公司算是好運（標籤！）」、「他／她到底是如何贏得比賽冠軍的？」、「我演奏得其實不會比較差呀！」每個人都想要當冠軍、獲得功名，所以就會認為一定有某人要為此負責。

直到今日仍有人請求我一同演奏：「請問您可以和我一起演奏嗎？這樣對我的經歷會有很大的幫助。」

對我來說，這些都毫無意義也無關緊要。為什麼？很簡單，

因為吸取他人的精神，就無法探索到自己的內心。若要嘗試與某大師「掛勾」，或是期待靠著沾同行的光芒來維持自己的地位，都是無濟於事的行為。用這種方式讓自己偶像化，注定會失敗。

這時我會想起一些作曲家，他們也曾多次戮力追求認同和聲望。（他們不斷地認為，只要能和某一位大師同台演奏，就等於拿到了成功之鑰！）難道他們深信，只要複製或拋棄「身旁那一位」的風格、語言、表達方式，就能代表一切？這背後所隱藏的意涵不就是：「我與**你的**立場同在……」

這種自私自利的樂團成員（有些是只敢躲在我背後的），我遇過不計其數！他們的作為，看起來似乎在尋找一種抽象的公正感，以求面對「大師」時能襯托出一個「反射鏡面」，但這其中又有多少的辛酸！而當他們果然不受到重視時、或者甚至讓觀眾鼓勵他們背叛和捨棄追求自我時，這群人確實犯下了嚴重的錯誤。

另一方面，我也很明瞭與我同一時期才華洋溢的人（作曲家或音樂家），是需要支持、對自己能力的信任，以及去體會

感覺的勇氣。有時候正是拜這種能信任音樂家的人所賜，才得以「進入」音樂的世界——而這也是我的恩師們和同伴們給我的啟發。

不論如何，我們都必須牢記在心，這種信念是一種「願景」，它必須以心靈上的啟發為前提，而不是唾手可得的物品。

對於一位年輕的詮釋者而言，要抱持自信、和對自己能力以及未來前途的信任感，是一件攸關生命的大事。而大師所能給予的協助，往往具有高度重要性，甚至有其必要性。可惜並非每一個人都有這種**機緣**，也並非每一位都絕對值得。

而有幸獲此機緣者，應當心存感激，但其回報卻不該只限於口頭上或物質上的層次，況且後者還可能受人非議；而是應該要抱持著使命感，日後也給予後進之輩這樣的**機緣**，不過僅給予那些「真實的」後進。

至於我的「命運之禮」，則是讓我能夠跟隨著名的藝術家和小提琴家大衛·歐伊斯特拉赫學習長達八年之久。直到今日，每每回想起他對我說：「基頓，你已經不是大學生了，而是我年輕的同行。」都會讓我感動萬分。當今我們卻很難再度遇見

這麼有氣度的大師。

我相信，每個人肯定都擁有能將自我特質發揮出來的潛能；發現自我和個人風格、自己的生涯之路，絕非輕而易舉，但這卻是人生最重要的大事。

愛因斯坦曾說過，他在生命中（科學領域內）所完成的，並不是**多虧**了有去上學，而是**即便**上過學校也無法明瞭。藝術的出發點，不在於我們是否能安逸地依附於某位大師之名、去尋求獲得外界協助的好處、去追逐那些「賣弄自我者」所建立的聲望（不論合理或不合理），這一切都只是表象，真實的內涵只能在深處尋獲。

而這些「深層」的內涵，並不是靠投機就能獲得的，也不是單靠人脈或惡意操弄，更不會因為對他人投以欽羨的目光、複製名人的作為，或是透過奇怪的聯盟、誘惑以及外表形象就能達到目的。

誰能夠，也願意成為一位真正的奧菲斯，就必須懂得愛的意涵，同時——如果為了成就而不得不——也要能夠犧牲奉獻、尋根究底，要能夠崇仰自己內在的尤莉蒂斯 23

（Eurydice）——純淨與尊嚴。

　　唯有奉獻於音樂的寂靜和音符，才能達到如此的境界。

23　希臘神話中奧菲斯之妻，奧菲斯便是為了尤莉蒂斯之死而堅決前往冥界要將她的靈魂帶回。

謝詞

謝詞

在此我想感謝所有的好友和助手，有你們才得以將我的思緒和言論彙整成書，尤其是我的翻譯們，蘿絲瑪莉・提澤（Rosemarie Tietze）小姐和克勞蒂雅・捷賀（Claudia Zecher）小姐，在面對我帶有「俄式風格」的想法時，遇到了不少困難（我的母語雖是德語，但文章是以俄文撰寫的）。

此外，我也要感謝桑德羅・康捷利（Sandro Kancheli），他鼓勵我將這些帶有個人色彩的信件內容轉化為散文，並在著作完成的最後階段安插了幾幅圖片。

凱薩琳娜・馮・俾斯麥（Katharina von Bismarck）以及魯道夫・拉赫（Rudolf Rach）兩位與我深情厚誼，他們在法國的出版社「L 'Arche」將我這些信件以法文版公諸於世，他們連同本書的編審安潔莉卡・克拉莫（Angelika Klammer），以及 Braumüller 出版社的所有同仁——尤其是伯恩哈爾德・博羅范斯基（Bernhard Borovansky），在語言方面的細節投注了許多精力，在此也要表達感謝之意。

同樣也是我的摯友，身為演員和作家的麥克·丹格爾（Michael Dangl），在出書的過程中給予極大的協助，他也在洛肯豪斯用詼諧和「添油加醋」的方式，發表了其中的一篇文章。

　　還有一直對我忍耐有加的吉德爾（Giedre），她依然勤奮地來看我演奏小提琴，或是透過筆記型電腦給我線上的關懷。

　　最後，我也要感謝所有不知名的前輩、先進們（以及所謂的「反英雄們」），是他們鼓勵我能夠直接和咄咄逼人地表達我的意見（雖然有時候也包含了很批判性的意見），而我也正希望藉此能夠嚴肅地討論當今音樂產業的問題。

　　我希望這段由我（單方面）發起的「對話」，在涉足我們都熱衷的音樂領域時，能夠產生正面的影響。

基頓·克萊曼

《寫給青年藝術家的信》：由蘿絲瑪莉・提澤（Rosemarie Tietze）翻自俄文。〈惡夢交響樂〉
由蘿絲瑪莉・提澤翻自俄文，〈詮釋者十誡〉由克勞蒂雅・捷賀（Claudia Zecher）翻自俄文。
審稿：編審安潔莉卡・克拉莫（Angelika Klammer）

國家圖書館出版品預行編目 (CIP) 資料

寫給青年藝術家的信 / 基頓．克萊曼 (Gidon Kremer) 作 ;
江世琳譯 . -- 初版 . -- 臺北市 :
有樂出版 , 2014.09
　　面 ；　公分 . -- (樂洋漫遊；1)
譯自 : Briefe an eine junge Pianistin
ISBN 978-986-90838-1-2(平裝)

1. 音樂 2. 文集

910.7　　　　　　　　　　103018608

♪ 樂洋漫遊　01

寫給青年藝術家的信

Briefe an eine junge Pianistin

作者：基頓‧克萊曼　Gidon Kremer
譯者：江世琳
發行人兼總編輯：孫家璁
主編：連士堯
責任編輯：林虹聿
校對：陳安駿、王若瑜、周郁然
版型、封面設計：高偉哲

出版：有樂出版事業有限公司
地址：114 台北市內湖區瑞光路 583 巷 30 號 7 樓
電話：02-25775860
傳真：02-87515939
Email：service@muzik.com.tw
官網：http://www.muzik.com.tw
客服專線：02-25775860
法律顧問：天遠律師事務所　劉立恩律師

總經銷：大和書報圖書股份有限公司
地址：242 新北市新莊區五工五路 2 號
電話：（02）8990-2588
傳真：（02）2299-7900

印刷：沈氏藝術印刷股份有限公司
初版：2014 年 9 月
定價：250 元

《寫給青年藝術家的信》X《MUZIK 古典樂刊》
獨家專屬訂閱優惠

超有梗
國內外音樂家、唱片與演奏會最新情報一次網羅。
把音樂知識變成幽默故事，輕鬆好讀零負擔！

真內行
堅強主筆陣容，給你有深度、有觀點的音樂視野。
從名家大師到樂壇新銳，台前幕後貼身直擊。

最動聽
音樂家故事＋曲目導聆：作曲家生命樂章全剖析。
隨刊附贈CD：雙重感官享受，聽見不一樣的感動！

《寫給青年藝術家的信》X《MUZIK 古典樂刊》專用訂閱單

訂戶資料

收件人姓名：＿＿＿＿＿＿＿＿＿＿＿ □先生　□小姐

生日：西元 ＿＿＿＿＿＿＿ 年 ＿＿＿＿ 月 ＿＿＿＿ 日

連絡電話：（手機）＿＿＿＿＿＿＿＿＿＿（室內）＿＿＿＿＿＿＿

Email：＿＿＿＿＿＿＿＿＿＿＿＿＿＿＿＿＿＿＿＿＿＿＿＿

寄送地址：□□□ ＿＿＿＿＿＿＿＿＿＿＿＿＿＿＿＿＿＿＿＿＿＿

＿＿＿＿＿＿＿＿＿＿＿＿＿＿＿＿＿＿＿＿＿＿＿＿＿＿＿＿＿＿

信用卡訂閱

□ VISA　□ Master　□ JCB（美國 AE 運通卡不適用）

信用卡卡號：＿＿＿＿＿-＿＿＿＿＿-＿＿＿＿＿-＿＿＿＿＿

有效期限：＿＿＿＿＿＿＿

發卡銀行：＿＿＿＿＿＿＿＿＿＿＿

持卡人簽名：＿＿＿＿＿＿＿＿＿＿＿＿＿

劃撥訂閱

劃撥帳號：50223078　戶名：有樂出版事業有限公司

ATM 匯款訂閱（匯款後請來電確認）

國泰世華銀行（013）　帳號：1230-3500-3716

請務必於傳真後 24 小時後致電讀者服務專線確認訂單
傳真專線：（02）8751-5939

MUZIK 古典樂刊
華文古典音樂雜誌首選
讀者服務專線：(02)2577-5860
讀者服務信箱：service@muzik.com.tw
f MUZIK 古典樂刊

有樂出版

11492　台北市內湖區瑞光路 583 巷 30 號 7 樓

有樂出版事業有限公司　編輯部　收

- -

請沿虛線對摺

有樂出版

樂洋漫遊 01　《寫給青年藝術家的信》

感謝您閱讀了這本書，相信您一定有許多不同的想法和感受！
希望您願意將這些想法分享給我們知道，讓我們能更進一步了解您的需求。請詳細
填寫回函並寄回，我們將回饋給您下本新書的獨家購買優惠喔！

《寫給青年藝術家的信》讀者回函

1. 姓名：＿＿＿＿＿＿＿＿＿，性別：□男 　□女
2. 生日：＿＿＿＿＿＿＿ 年＿＿＿＿＿＿＿ 月＿＿＿＿＿＿＿ 日
3. 職業：□軍公教 　□工商貿易 　□金融保險 　□大眾傳播
 □資訊業 　□製造業 　　□服務業 　　□學生 　　□其他
4. 教育程度：□國中以下 　□高中／職 　□大學／專科 　□碩士以上
5. 平均年收入：□ 25 萬以下 　□ 26-60 萬 　□ 61-120 萬 　□ 121 萬以上
6. E-mail：＿＿＿＿＿＿＿＿＿＿＿＿＿＿＿＿＿＿＿＿＿＿＿＿＿＿
7. 住址：＿＿＿＿＿＿＿＿＿＿＿＿＿＿＿＿＿＿＿＿＿＿＿＿＿＿＿
8. 聯絡電話：＿＿＿＿＿＿＿＿＿＿＿＿＿＿＿＿＿＿＿＿＿＿＿
9. 您如何發現《寫給青年藝術家的信》這本書的？
 □在書店閒晃時 　　　□網路書店的介紹，哪一家：＿＿＿＿＿＿
 □ MUZIK 古典樂刊推薦 　□朋友推薦
 □其他：＿＿＿＿＿＿＿
10. 您習慣從何處購買書籍？
 □網路商城（博客來、讀冊生活、PChome...）
 □實體書店（誠品、金石堂、一般書店 ...）
 □其他：＿＿＿＿＿＿＿＿
11. 平常我獲取音樂資訊的管道是……
 □電視 　□廣播 　□雜誌／書籍 　□唱片行
 □網路 　□手機 APP 　□其他：＿＿＿＿＿＿＿
12. 《寫給青年藝術家的信》，我最喜歡的部分是……（可複選）
 □寫給青年藝術家的信 　　□惡夢交響樂 　　□詮釋者十誡
13. 《寫給青年藝術家的信》吸引您的原因？（可復選）
 □喜歡封面設計 　　□喜歡古典音樂 　　□喜歡作者
 □價格優惠 　　　□內容很實用 　　　□其他：＿＿＿＿＿＿＿
14. 您希望我們未來出版何種書籍？
 ＿＿＿＿＿＿＿＿＿＿＿＿＿＿＿＿＿＿＿＿＿＿＿＿＿＿＿＿＿＿＿
15. 您對我們的建議：
 ＿＿＿＿＿＿＿＿＿＿＿＿＿＿＿＿＿＿＿＿＿＿＿＿＿＿＿＿＿＿＿
 ＿＿＿＿＿＿＿＿＿＿＿＿＿＿＿＿＿＿＿＿＿＿＿＿＿＿＿＿＿＿＿